누가 화이트 큐브를 두려워하랴

—그래픽 디자인을 전시하는 전략들

유령작업실 2

누가 화이트 큐브를 두려워하랴

최성민, 최슬기 지음 작업실유령

차례

우리는 전문 큐레이터가 아니라 그래픽 디자이너다. 그리고 그래픽 디자이너로서 우리는 지난 18년간 제법 많은 전시회에 참여했다. 얼추 세 보니 단독 전시회가 10회, 단체전이 112회, 기획한 전시회가 4회다. 관객으로 참여한 전시는 훨씬 더 많을 것이다. 그러므로 우리가 전문 큐레이터는 아니지만, 전문 관객은 된다고 말해도 좋을 듯하다. 『누가 화이트 큐브를 두려워하랴』는 전문 관객 입장에서 그래픽 디자인 전시의 문제와 기회, 방법에 관해 생각하는 책이다.

　이제는 디자인계에도 전시회란 그저 깨끗하고 널찍한 공간에 작품을 진열하기만 하면 되는 행사라고 생각하는 사람이 없는 듯하지만, 그래픽 디자인 전시에 관한 큐레이터십은 여전히 확립되지 않은 상태다. 국외 사정도 크게 다르지는 않아서, 그래픽 디자인 전문 큐레이터라고 부를 만한 사람은 손꼽을 수 있을 정도다. 이어지는 본문은, 이처럼 큐레이터십이 부재한 상황에

서, 그간 우리가 전시를 만들거나 관람하면서 했던 생각 일부를 어둠 속에서 전등 스위치를 찾아 더듬거리듯 적은 메모다.

이 책은 '그래픽 디자인을 어떻게 전시할 것인가' 하는 기본 질문에서 출발한다. 각 장은 우리가 관심을 두는 개념과 접근법을 다루지만, 그런 주제를 추상적으로 논하기보다는 구체적인 전시 사례들을 통해 살펴본다. 그러므로 이 책은 2000년대 중반 이후 우리가 관심 있게 보거나 의미 있게 참여한 그래픽 디자인 전시회들의 짤막한 리뷰 모음으로 읽어도 좋을 것이다.

"그래픽 디자인 전시에 관한 큐레이터십은 여전히 확립되지 않은 상태"라고 했지만, 그래픽 디자인 전시를 전문가처럼 만드는 사람이 없다는 뜻은 아니다. 그중에는 우리 같은 실무 디자이너도 있고, 디자인 연구와 평론, 교육을 겸하는 사람도 있으며, 미술 전시 기획자도 있다. 명함에 '그래픽 디자인 큐레이터'라는 말은 적고 다니지 않으시더라도, 그분들이 계시기에 우리도 이 책을 쓸 수 있었다. 그래픽 디자인 전시회를 만들어 주신 모든 분, 우리를 그런 전시회에—관객으로, 작가로, 기획자로—참여시켜 주신 모든 분께 감사드린다.

2022년 2월
최성민, 최슬기

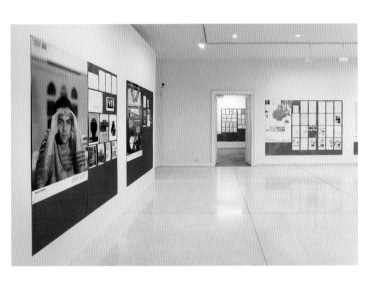

『화이트 큐브의 그래픽 디자인』, 모라비아 갤러리, 브르노, 2006년.
사진: 페테르 빌라크.

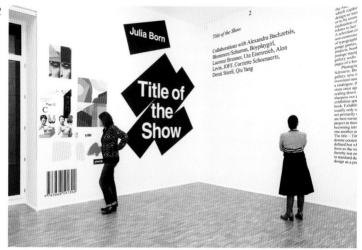

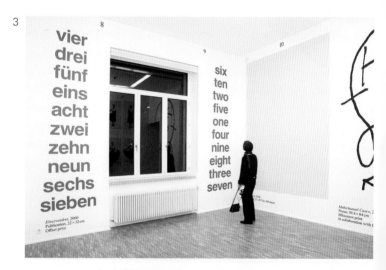

『율리아 보른—전시 제목』 전시 전경, 라이프치히 동시대 미술관, 2009년.
사진: 슈테판 피셔 (Stefan Fischer).

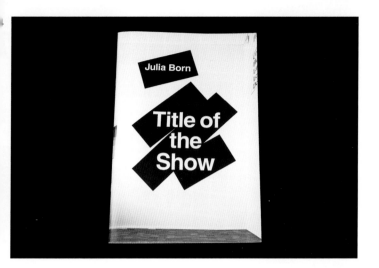

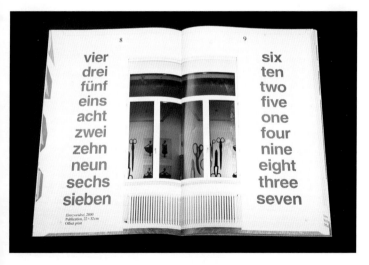

『율리아 보른—전시 제목』 전시 도록, 2009년, 오프셋 인쇄, 중철, 22×32.5 cm, 24쪽. 사진: 추 양 (Qiu Yang).

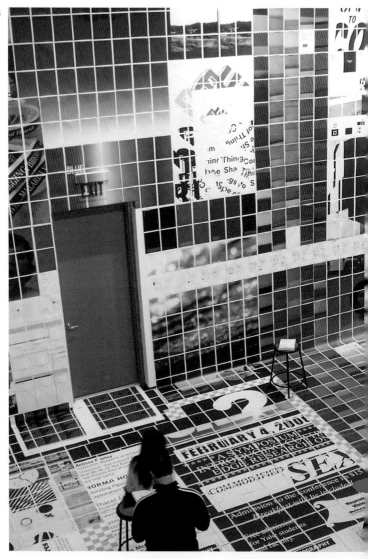

예일 대학교 미술 대학원 그래픽 디자인 석사 학위 작품전, 홀컴T. 그린 주니어

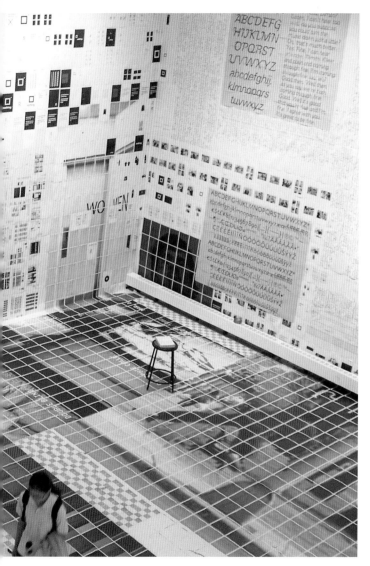

갤러리, 뉴 헤이븐, 2006년. 사진: 켄 마이어 (Ken Meier).

예일 대학교 미술 대학원 그래픽 디자인 석사 학위 작품전 『룩스 에트 베리타스』,

홀컴T. 그린 주니어 갤러리, 뉴 헤이븐, 2009년. 사진: 닐 도널리 (Neil Donnelly).

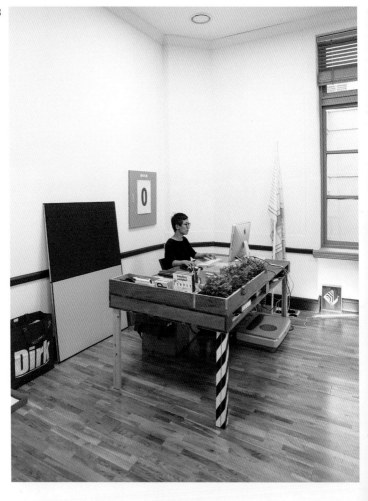

김영나, 「일시적인 작업실, 53」, 2012년, 혼합 매체, 490×560×358 cm.
『인생사용법』설치 전경, 문화역서울 284, 2012년. 사진: 남기용.

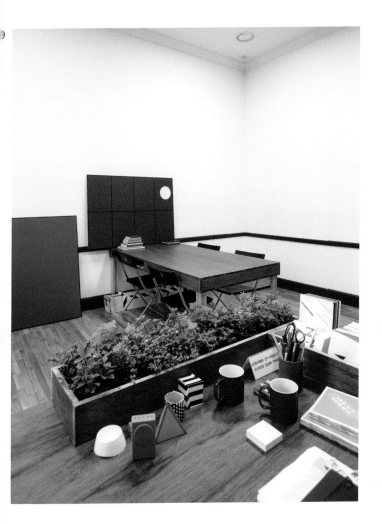

존 모건, 「블랑슈 또는 망각」, 2013년, 혼합 매체 설치, 크기 가변. 타이포잔치

2013 설치 전경, 문화역서울 284, 2013년. 사진: 임학현.

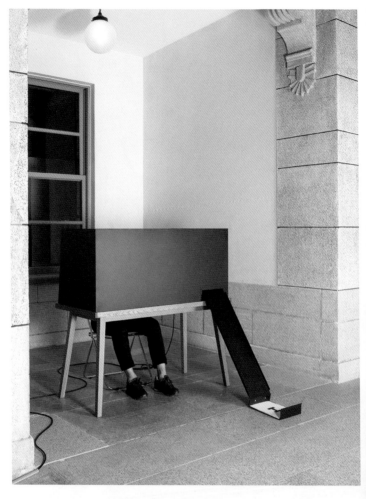

김기조, 농담의 방식, 2013년. 혼합 매체 설치, 퍼포먼스, 크기 가변. 타이포잔치 2013 설치 전경, 문화역서울 284, 2013년. 사진: 임학현.

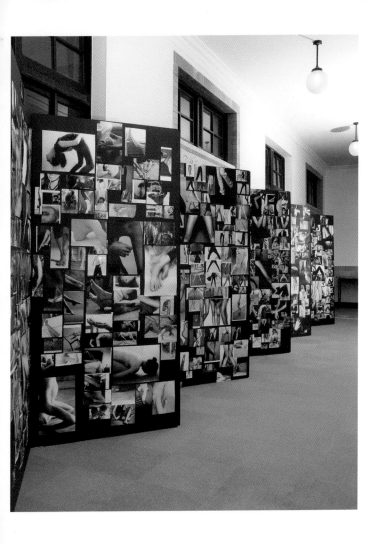

폴 엘리먼, 「몸의 기술」, 2013년, 혼합 매체 설치, 크기 가변. 타이포잔치 2013 설치 전경, 문화역서울 284, 2013년. 사진: 임학현.

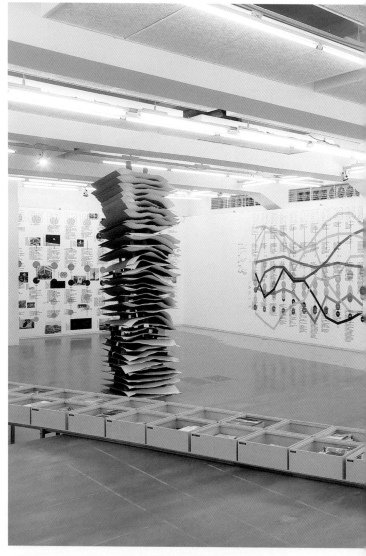

『그래픽 디자인, 2005~2015, 서울』, 일민미술관, 서울, 2016년.

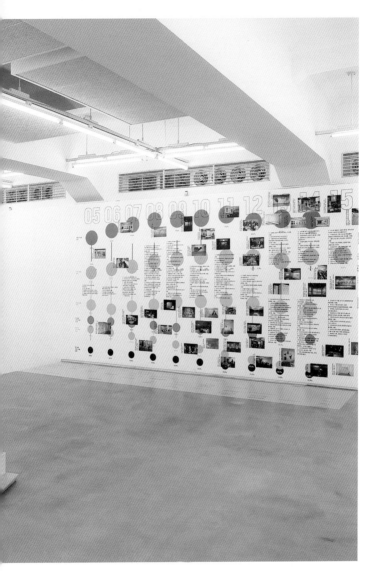

사진: 나씽스튜디오.

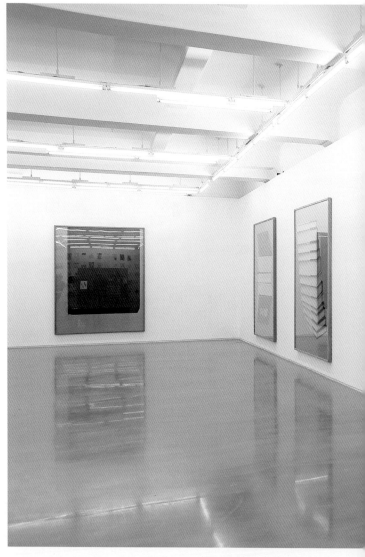

김경태, 「IMG」, 2016년, C-프린트, 5개 각 180×225 cm.『그래픽 디자인,

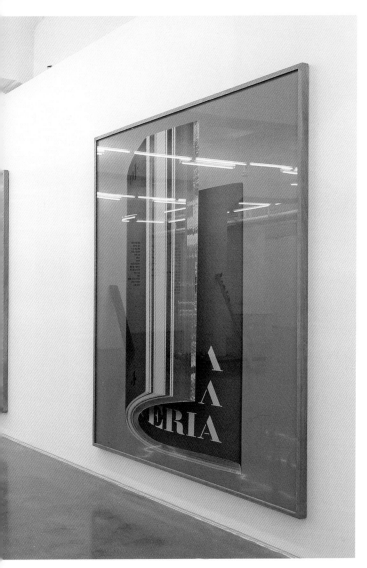

2005~2015, 서울』 설치 전경, 일민미술관, 서울, 2016년. 사진: 나씽스튜디오.

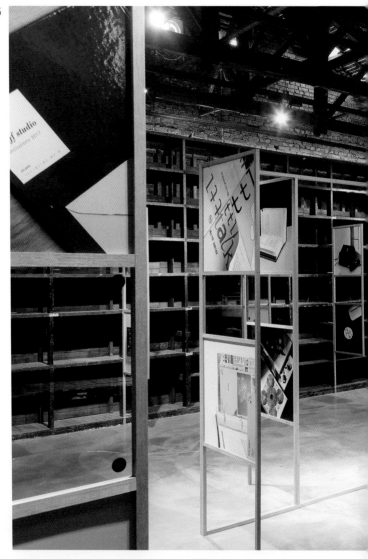

텍스처 온 텍스처, 「아카이브」, 2017년, 혼합 매체 설치, 크기 가변. 『W쇼』 설치

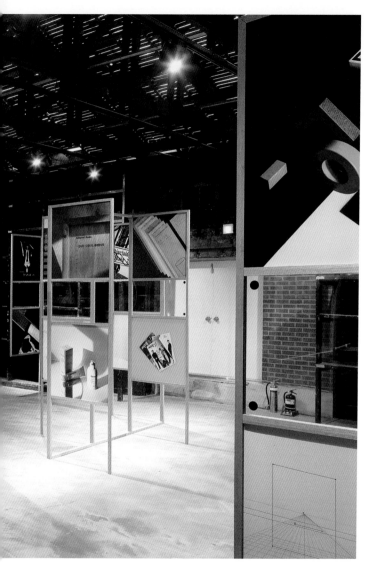

전경, 서울시립미술관 SeMA창고, 2017년. 사진: 나씽스튜디오.

여성들 :

1982 년에 태어난 김동신 은 서울 에서
한양대학교에서 일본언어문화와 그래픽
시각디자인 을 공부했다. 사 둘뻬개에서
프로젝트 용 1인 사 동신사료 운영 하면

2013, 2015 년, 민희진 은 SM 엔터테
테이프, 포 월스»(핑크테이프: 227 × 1
발표했다. 진행 과정에서는 조우철, 김에
장르가 된 아이돌 씬에서, 민희진은 종래
새로이 시도된 일련의 프로모션, 필름 등
세대에 만개한 아이돌씬의 특별한 한 단

2015 년, 조형원 은 현대백화점이 의뢰
? 스템, 패키지 , 서식류 등의 적용 매체
발표했다. 진행 과정에서는 장영식(기획

홍은주, 「여성들」, 2017년, 혼합 매체 설치, 크기 가변. 『W쇼』 설치 전경,

서울시립미술관 SeMA창고, 2017년. 사진: 나씽스튜디오.

『어느 거울을 핥고 싶니?』, 모라비아 갤러리, 브르노, 2016년.
사진: 라딤 페슈코, 토마시 첼리즈나 (Tomáš Celizna)

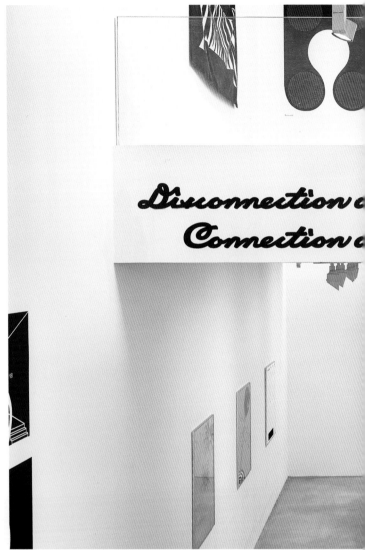

『모란과 게―최근 그래픽 디자인 열기 2019: 심우윤 개인전』, 원앤제이 갤러리,

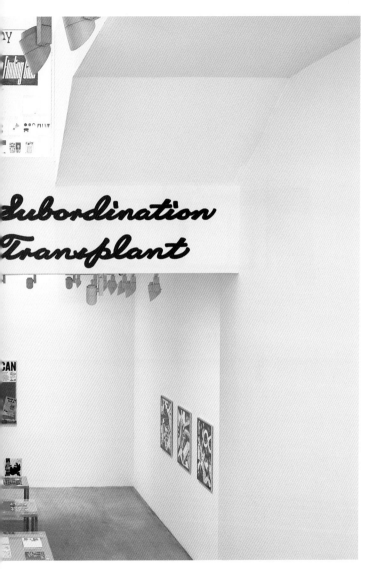

서울, 2019년. 사진: 이의록. 사진 제공: 원앤제이갤러리.

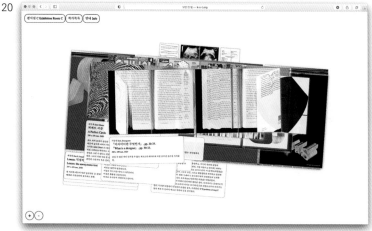

제14회 한국타이포그라피학회 전시회 『만질 수 없는』 웹사이트, 2020년.

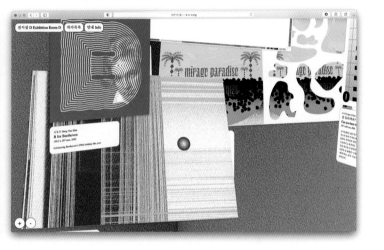

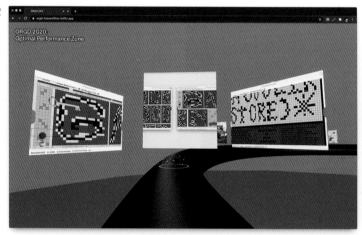

『최근 그래픽 디자인 열기 2020—최적 수행 지대』 웹사이트, 2020년.

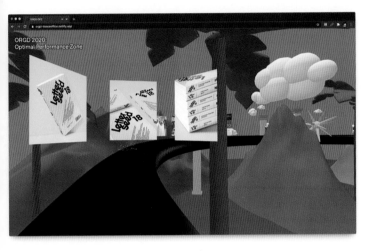

『낫 온리 벗 얼소 67890』, 갤러리17717, 서울, 2021년. 사진: 양이언.

『낫 온리 벗 얼소 67890』 웹사이트, 2021년.

그래픽 디자인과 화이트 큐브

그래픽 디자이너에게 익숙한 공간은 미술관 전시실이 아니라 거리, 상점, 도서관, 인터넷이다. 그러나 전시실이 마냥 낯설기만 한 곳은 아니다. 전시 그래픽을 맡아하는 디자이너가 적지 않다는 말이 아니라—이 역시 사실이기는 하지만—전시회에 작품을 출품해 선보이는 일이 여러 그래픽 디자이너의 활동 이력에서 나름대로 비중을 차지한다는 뜻이다. 역사적으로, 전시회는 그래픽 디자이너의 직업적 정체성과 깊은 관계가 있었다. 라이프치히의 청년 문자 도안공 얀 치홀트가 1923년 열린 첫 번째 바우하우스 전시회를 관람하고 깊이 동요해 하루아침에 현대주의로 전향한 일화는 유명하다. 지난 세기 유럽에서 그래픽 디자인 개념을 수립하는 데 이바지한 '새로운 광고 조형인 동우회'는 3년에 불과한 운영

— 이 글의 일부는 2018년 2월 10일 도쿄 G8 갤러리에서 발표한 내용에 기초한다. 발표 원고는 『아이디어』(Idea) 382호(2018년 7월 호)에 영어와 일본어로 실렸다.

기간 (1928~31년) 중 회원전을 23회나 개최할 정도로 열심히 전시 활동을 벌였다. 제2차 세계 대전 후 각국에서 결성된 그래픽 디자인 전문가 단체도 마찬가지였다. 한국에서도 디자인이 장식 미술이나 응용 미술에서 벗어나 독립된 전문 분야로 자리 잡는 과정에서, 디자인 단체의 회원 전시회는 작지 않은 역할을 했다. 지금도 그래픽 디자이너의 이력서에는 '전시 경력'이 나열되는 일이 드물지 않다.

그렇다고 그래픽 디자인을 전시하기가 만만하다는 뜻은 아니다. 사실은 무척 어렵다. 특히 20세기 이후 미술 작품 전시의 기본이 된 조건, 이른바 '화이트 큐브'에서 그래픽 디자인을 전시하는 데는 몇 가지 근본적인 문제가 있다.[1] 첫째는 맥락 실종이다. 애초에 미술관에서

1 '백색 육면체'를 뜻하는 '화이트 큐브'는 사각 형태와 새하얀 벽, 천정에 설치된 조명 등을 특징으로 하는 전시 공간 미학을 가리킨다. 이런 미감이 미술 전시 공간을 지배하게 된 것은 추상 미술과 모더니즘이 등장한 20세기 초다. '화이트 큐브'라는 용어 자체는 1976년 미술가 겸 평론가 브라이언 도허티가 『아트포럼』에 써낸, 비판적인 3부작 에세이 「화이트 큐브 내부」로 유명해졌다. 오늘날 '화이트 큐브'는 특정 전시 방식을 넘어 일상에서 유리된 전시 조건을 일반적으로 가리키기도 한다. 여기서 우리는 이처럼 포괄적인 의미로 용어를 사용한다.

감상하라고 만들어지지 않은 물건을 본래 맥락에서 떼어내 전시하면, 작품을 충분히 경험하고 이해하기가 어려워진다. 포스터나 광고판은 길거리에서 다른 경쟁 매체와 함께 보라고 디자인된다. 책은 일정 기간 물리적으로 사용해 봐야 비로소 진실한 성격이 드러난다. 웹사이트는 404 오류 메시지에 마주친 후에야 비로소 평가가 가능해지기도 한다. 그러나 미술관은 이처럼 오랜 시간 디자인 작품을 경험하기에 썩 이상적인 공간이 아니다. 전시된 작품을 만질 수조차 없는 경우가 대부분이다. 이 문제를 해결하려는 노력은 캡션이나 안내 전단 등을 통한 과잉 설명을 낳기도 한다. 이때, 전시 감상은 책을 읽는 경험과 크게 달라지지 않고, 전시된 작품은 본문 이해를 돕는 삽화 또는 실물을 가리키는 화살표에 그치게 된다. 이런 전시회는 메뉴판만 주문할 수 있는 식당이 되고 만다.

두 번째 문제는 왜곡이다. 디자인은 협력을 통해 이루어진다. 그러나 미술관은 디자인 주체를 소수 개인으로 국한하고 창작에 관여한 사회적 과정을 생략함으로써, 작품에 유일성과 독창성의 아우라를 씌우는 경향이 있다. 단순한 '아트 포스터' 한 장이라면 이런 접근도 별 문제가 아닐지 모른다. 그러나 예컨대 여러 디자이너와

광고 대행사 등 다양한 전문가의 협업을 통해 오랜 시간에 걸쳐 진행한 복잡한 아이덴티티 시스템의 경우, 누군가를 콕 집어 '작가'로 규정하는 일은 어딘지 불합리하게 느껴질지도 모른다. 그런데 불행히도 그래픽 디자인 작품이 전시될 때는 이런 일이 흔히 벌어진다. 이 관행은 선택된 디자이너의 상징적 지위를 일시적으로 격상시켜 줄지 몰라도, 결국에는 디자이너가 하는 일을 왜곡하고 진정한 복잡성을 설명하는 데 방해가 된다.[2]

미적인 한계도 문제다. 그래픽 디자인 작품은 광활한 백색 공간에서 감상하라고 만들어지지 않으므로, 그런 곳에서는 미적 효과가 약해지는 게 어쩌면 당연하다. 작품이 대개 작고 납작한 탓도 있다. 디자인된 사물의 가치는 회화나 조각처럼 자율적이지도, 자명하지도 않다. 그 미감은 기능, 의미, 시기, 장소 등과 연관해 복잡하게 작동한다. 불합리한 작가 표기 관행과 맞물릴 때, 이는 한층 곤란한 문제가 된다. 어떤 디자이너가 미술관의 기능 덕분에 '작가'로 격상하는 순간, 본성상 일상에서 평범하게 쓰이는 물건일 뿐인 그의 '작품'은 거대하고 숭고한 예술품에 견주어 어딘지 격이 낮아 보이게 되는 역

2 마이클 록, 「작가를 밝히기 어려움」 참고.

설적 상황이 벌어지기 때문이다. 한편, 디자인 전시회가 너무 많은 작품으로 붐비는 경향을 보이는 데도 미적 자신감 부족이 작용하지는 않는지 의심스럽기도 하다. 소박한 사물이 장엄한 미술관 전시실에 들어올 때 느껴지는 위축감을 물량으로 보충하려는 의도인지, 그래픽 디자인 전시회는 종종 여백이 부족한 고밀도 공간을 창출하곤 한다. 그러나 흥미로운 서사 없이 양으로 채워진 듯한 전시는 개별 작품이 지니는 의미를 더욱 축소할 뿐이다.

•

2015년 서울에서 열린 두 그래픽 디자인 전시회는 전시 전략 면에서 앞서 지적한 문제를 상당 부분 노출했다. 하나는 국립현대미술관에서 열린 『교, 향』이고, 다른 하나는 탈영역우정국에서 열린 『XS』이다.

『교, 향』은 한국 일본 국교 정상화 50주년을 기념해 조직된 일종의 '국책 사업'으로, "지난 50년간 한국과 일본 그래픽 디자인의 흐름과 경향을 살펴"보려는 목적에서 열렸다.[3] 전시에는 양국 디자이너 112명이 소개됐다. 전시장에서 국가 구분은 또렷하지 않았고, 오히려

3 『교, 향』전시 소개, 국립현대미술관 웹사이트.

원로 거장 영역과 중진, 신진 디자이너 영역으로 크게 나뉜 구성이 두드러졌다. 국적 불문하고, 예컨대 심규하 (1982년생)와 미마스 유스케(1980년생)는 모두 유사쿠 가메쿠라 (1915~97년) 또는 조영제 (1935~2019년) 같은 공통 선배를 계승한다고 암시하는 듯했다.

원로 디자이너 영역에서는 교과서에서밖에 보지 못했던 역사적 작품들을 실물로 볼 수 있다는 사실이 매력적이었다. 대량 인쇄물에서 '실물'이 무슨 의미인지, 전시된 포스터가 전부 당대에 인쇄된 원본인지 아니면 후대에 복제된 영인본인지 그도 아니면 심지어 전시에 맞춰 급히 제작된 디지털 출력물인지 조금 궁금했지만, 적어도 명함만 한 도판으로만 알던 포스터를 실제 크기로 보는 일은 유익한 경험이었다. 불과 2년 전에 개관해 여전히 새것 같은 미술관 전시실은 중후한 회색으로 도색되어 안정되고 권위 있는 분위기를 조성했지만, 임시 벽과 전시대가 사선으로 배치된 덕분에 딱딱한 인상은 풍기지 않았다.

주 전시실 바깥쪽 벽면에는 「한·일 디자인 스튜디오 연대기 50년, 2015」가 설치되어 전시의 맥락을 조명했다. 맞은편 벽에 설치된 「통계로 보는 한국 디자인 스튜디오」는 설문 조사를 바탕으로 디자이너의 일과 삶을

생동감 있게 조명하려 했다. (한국 그래픽 디자이너들이 가장 많이 사용하는 활자체는 놀랍게도 헬베티카이고, 일하면서 가장 많이 듣는 음악은 K팝이 아니라 '인디 음악'이라고 한다!) 둘 다 203인포그래픽연구소 작품이었다. 조영제에서부터 유지원까지 한국 디자이너 열 명을 인터뷰한 영상도 상영됐는데, 여기서는 창작자 자신의 목소리를 통해 디자인 이면의 풍부한 이야기를 생생히 전하려는—그리고 익명에 머무는 그래픽 디자이너의 존재를 대중에게 알리려는—의도가 엿보였다.

이처럼 다양한 디자이너의 작품을 한자리에서, 그것도 국립현대미술관이라는 권위 있는 문화 기관에서 두 달 동안 볼 수 있다는 사실만으로도 이 행사에는 사치에 가까운 가치가 있었다. 이런 의의를 존중했는지 아니면 국책 사업의 체면을 의식했는지, 도록은 상당히 큰 판형(252×375밀리미터)에 247쪽 치고는 퍽 묵직한 (1.82킬로그램) 사양으로 제작됐고, 기념비 같은 형태에 비해서는 합리적인 가격인 3만 5천 원에 판매됐다.

한편, 제목이 암시하듯, 『XS』는 신진 그래픽 디자이너 작품을 망라해 소개한 전시였다. "이미 제도화해 나름의 권위와 명성을 획득한 '스몰 스튜디오'보다 더 작은 조직, 스몰 스튜디오라고 통칭하기엔 사실 잘 보이

지도 않는 스튜디오, 경력과 무관하게 말 그대로 '유별 나게 작은' 스튜디오라고 불러야 할 이름들, 엑스트라 스몰 스튜디오"들이 주인공이었다.[4] 전시를 주최한 출판사 프로파간다는 2008년 잡지 『그래픽』 8호로 '스몰 스튜디오' 특집호를 내면서, "디자이너 개인의 비전"을 실현하는 창작 집단 스물두 개를 소개한 바 있다. 그렇게 소개했던 개인과 집단(워크룸, 김영나, 슬기와 민, 박연주, 진달래 박우혁 등)이 7년이 지난 2015년 현재 "제도화해 나름의 권위와 명성을 획득"했을지언정 여전히 규모는 '스몰'을 유지했던 탓인지, 그들보다 젊은 신생 디자인 집단을 묘사하는 별칭이 필요했던 듯하다.

　『XS』에는 44개 스튜디오가 작가로 참여했다. 공간은 넓지 않았고, 국립현대미술관에 비하면 층고도 낮았으며 표면 마감도 거칠었다. 『교, 향』이 작품을 고상하게 다듬어진 모습으로 제시하려 했다면, 『XS』는 날것 같아도 생생한 인상을 강조했다. 신덕호가 디자인해 『그래픽』 34호로 출간된 도록은 204쪽 지면에 상당히 많은 정보를 담아 전시장 풍경처럼 조밀했고, 다른 호와 같은 큼직한 판형(230×300밀리미터)이어서 제목과는

4　『XS』 전시 소개, 탈영역우정국 웹사이트.

썩 어울리지 않았지만, 얇은 종이를 써서 보기보다 가벼
웠고(0.65킬로그램), 책값도 1만 5천 원으로,『그래픽』
중에서도 저렴한 편이었다. 소탈하고 기능적인 물성은
전시회의 주제, 목적, 분위기에 어울렸다.

　　공교롭게도 같은 해에 열린 두 전시회는 작가 구성
면에서 겹치는 부분이 거의 없었다. (두 전시에 모두 포
함된 디자이너는 일상의 실천과 심규하밖에 없다.) 전
시를 소개하는 글도 대조적이었다.『교, 향』은 정통성과
권위, 확신과 연속성을 암시했다. "우리는 이번 전시가
서구와 일본의 영향을 받은 것으로부터 시작해 점차 독
자적인 그래픽 문화를 발전시킨 한국의 그래픽 디자인
을 보여줄 것을 기대한다."[5] 반면,『XS』는 단절과 세대
의식, 불안과 기대가 뒤섞인 시선을 드러냈다. "솔직히
말하면 지금 우리가 보고 있는 것이 르네상스의 전조이
길 바라죠. 작고, 미약한 것들이 쏟아 내는 다양성과 독
특함이 도식적인 그래픽 디자인을 압도해 주길 기대하
는 겁니다."[6] 홍보 그래픽을 비교해 보면, 흥미롭게도 둘
다 흑백인 데다가 제목을 노골적으로 드러내지 않고 형
상 요소로 암시하는 기법을 사용했지만, 전자는 정돈된

5　　『교, 향』전시 도록 9쪽.
6　　김광철, 「에디터의 말」,『그래픽』34호 (2015년) 2쪽.

선이 명쾌하게 교차하는 구성인 데 반해, 후자는 파편들이 뒤섞여 삐죽삐죽한 풍경을 빚어냈다.

그러나 두 전시회는 몇몇 근본 한계를 공유하기도 했다. 첫째는 인물 중심 구성이다. 양쪽 모두에서, 전시된 작품을 유의미하게 구획하는 단위는 창작자 이름밖에 없었다. 『교, 향』에서는 한국과 일본이 현대 디자인을 수용하고 개발한 방식, 서구의 영향과 전통을 대하는 태도, 기술 혁신과 사회 변화에 대응하는 태도, 주고받은 영향 등 풍부한 주제 개발과 해석이 가능했을 텐데, 전시는 이런 시도 없이 인물과 그들의 대표작을 나열하기만 했다. 『XS』에서는 사회 환경 변화와 생존 문제, 자기 표현과 과업 수행의 긴장, 인터넷과 SNS의 영향 등 흥미로운 주제들이 강연이나 도록을 통해 논의됐지만, 전시 자체는 『교, 향』처럼 인물별로 묵묵히 제시됐다. 이들 전시에 대상을 선별하고 구성하는 과정으로서 '큐레이션'이 있었다면, 그 큐레이션의 대상은 작품이 아니라 인물이었다고 말해도 지나치지 않다. 실제로 두 전시 모두에서, 전시 작품 다수는 기획진이 아니라 전시에 초대받은 디자이너 자신이 직접 골랐다.

이처럼 관점이나 해석, 심지어 작품도 아니라 인물에 따라 전시를 구성하는 방법은, 앞에서 지적한 디자인

창작 과정의 왜곡 문제 이전에, 전시를 일종의 명단 놀이로 변질시키는 부작용을 낳는다. 이는 "김○○은 있는데 이○○는 왜 빠졌지?" "박○○은 이제 '젊은' 디자이너가 아니잖아?" 같은 비생산적 트집을 부추긴다. 아무리 객관성과 중립성을 추구해도 큐레이션은 얼마간 정치적인 과정일 수밖에 없지만, 이처럼 인물 중심으로 꾸며지는 전시에서는 그런 정치성이 특히나 사적인 성격을 띠게 된다. 선택과 배제는 큐레이션의 핵심이지만, '인물 큐레이션'은 생각이나 가치가 아니라 특정 개인과 집단에 대한 선택과 배제로 읽힐 수도 있기 때문이다. 이렇게 기획된 전시를 두고 누군가가 '그들만의 리그'라고 힐난한다면, 이에 뭐라 답하기도 쉽지 않을 것이다. 아무리 개인 기획자의 주관이 아니라—흔한 디자인 전시 관행대로—'위원회'의 '투명하고 공정한 선정 과정'을 내세운다 해도, 절대적 객관성을 담보할 방법은 없다. 그러나 인물 중심 전시가 아니라면, 애초에 대표성이나 '안배'가 그처럼 중요한 쟁점이 되지도 않을 것이다.

또 다른 공통 문제는 과밀성이다. 『교, 향』에는 작품 400여 점이 출품됐다.[7] 디자인 계열 전시와 비교해 봐

7 『교, 향』 전시 소개.

도, 『보이드』(2016년)에서는 같은 전시 공간인 국립현대미술관 서울관 제7전시실에 단 두 점이 설치됐고,[8] 유사하게 역사적 성격을 띠고 역시 제7전시실에 설치됐던 『바우하우스의 무대실험』(2014년)에서도 전시된 작품은 200여 점밖에 없었다.[9] 물론, 한국과 일본이라는 두 나라의 50년 그래픽 디자인 역사를 한자리에 압축할 때 작품 수가 400여 점 나오는 일 자체는 그리 이상하지 않다. 그러나 무슨 작품을 어떤 관점에서 보여 줄 것인지 기획자 스스로 고민하고 작가들과 비평적 대화를 통해 선정한 작품이 아니라 참여 작가들이 직접 골라 제출하도록 한 물건들을 두고, 수량에 큰 의미를 부여하기는 어려울 것이다. 『XS』도 마찬가지다. 정확한 전시작 수는 공시되지 않았지만, 한 작가당 열 점가량만 출품했다 쳐도 400점 이상이 전시됐다고 줄잡아 볼 수 있다. 이처럼 과밀한 전시에서, 가뜩이나 맥락이 분리돼 배경 정보가 상당 부분 사라진 개별 작품을 두고, 의미를 읽어 내기는 불가능에 가까워진다. 결국 가능한 감상법은 거시적 스캐닝을 통해 일종의 무의식적 패턴을 파악하는 '멀

8　『보이드』 전시 소개, 국립현대미술관 웹사이트.
9　『바우하우스의 무대실험』 전시 소개, 국립현대미술관 웹사이트.

리서 읽기'밖에 없는데,[10] 막상 그러기에는 400여 점도 불충분할지 모를뿐더러, 과연 전시가 관객에게 그런 지적 노동을 자극하고 권유할 장치를 갖추었느냐에 관해서는 분명히 답하기가 어렵다. 오히려 지나친 밀도와 양이 관객을 압도해 비판적 감각을 둔화시켰을 가능성은 있다.

그런데 더 심각한 문제는, 이런 한계가 단지 거론한 두 전시회에 국한되지 않는다는 점이다. 굳이 평가하자면, 우리는 『교, 향』과 『XS』가 훌륭한 전시회였다고 생각한다. 단지 전형적인 그래픽 디자인 전시회였을 뿐이다. 맥락 부재, 해석 부재, 인물 중심 구성, 수량 중심 구성은 그래픽 디자인 전시회에 내재해 어쩔 수 없는 문제처럼 보일 정도다. 그런데도 전시를 계속 만들어야 할 이유가 있을까?

●

10 '멀리서 읽기'(distant reading)는 프랑코 모레티가 창안한 문학 연구 방법론이다. 한정된 작품을 꼼꼼히 연구하는 '가까이에서 읽기'(close reading)와 달리, 방대한 데이터를 컴퓨터로 분석해 경향성을 파악하는 데 주력한다. 모레티, 『멀리서 읽기』 참고.

그래픽 디자인 전시에 내재하는 문제는 반대급부로 새로운 기회를 암시하기도 한다. 작품을 원래 맥락에서 분리하면, 직접적 의미를 이해하기는 어려워지는 대신 비판적 성찰에 필요한 거리를 얼마간 확보할 수는 있을지도 모른다. 그래픽 디자인은 일상생활에 너무나 밀접히 얽혀 있기에, 실제 맥락 안에서는 잠시 멈추고 디자인의 존재나 기능, 의미를 일부러 생각해 보기가 쉽지 않다. 반면, 미술관은 사물을 고립해 관조하는 데 적합한 환경을 조성해 준다. 덕분에 우리는 일상 사물을 새로운 각도에서 바라보게 된다.

　미술관이 지니는 제도적 상징성도 무시할 수 없다. 우리 문화에서 미술관에는 상당한 의미가 있고, 이 의미는 단기적, 실용적이고 심지어 냉소적이기까지 한 상품 시장에서 디자인을 잠시 끌어내 경제, 기술, 문화, 예술, 역사가 풍성하게 교차하는 지점에 두고 바라보는 데 도움이 된다. 역으로, 문화적 의미로 충전된 공간에서 그래픽 디자인의 속성을 성공적으로 표상할 수 있다면, 우리는 미술관이라는 공간 자체에도 새로운 기능을 부여할 수 있을지 모른다.

　마지막으로, 그래픽 디자인 전시의 한계는 오히려 창조적 도전으로, 새로운 디자인 기회로 활용할 수 있다.

책이나 스마트폰 앱이 제공하는 친밀한 경험은 어떻게 공간 경험으로 번역할 수 있을까? 역동적인 도시 풍경은 어떻게 고요한 미술관으로 끌어들일 수 있을까? 전시 공간의 제약 안에서 그래픽 디자인의 다면적 효과는 어떻게 포착, 확대, 조절, 전파할 수 있을까? 또 다른 디자인 기회이자 매체로서 전시회에는 어떤 고유한 관례와 물성이 있으며, 이들은 어떻게 이용할 수 있을까?

그래픽 디자인 매체로서 전시회

그래픽 디자인 전시의 어려움이—그리고 기회가—새삼
스러운 현상이 아니라 얼마간은 분야와 전시 제도에 내
재하는 속성인 만큼, 이를 인식하고 새로운 전략을 시도
한 예도 적지는 않다. 2005년 샌프란시스코 현대 미술
관에서 열린 전시회에서 그래픽 디자인 전시 문제를 실
험을 위한 기회로 활용한 뉴욕의 디자인 회사 투바이포
(2×4)가 한 예다. 전시는 크게 두 가지 요소로 구성됐다.
전시 공간 벽면은 투바이포의 기존 작품을 해체해 재구
성한 벽지로 도배됐다.[1] 공간 중앙에 놓인 전시대에는
이런저런 책을 디자인하는 과정에서 제작한 모형과 가
제본 등 부산물이 진열됐고, 완성된 책들의 지면을 차례
로 넘겨 가며 보여 주는 비디오가 설치됐다. 전시장 어

1 대형 벽지를 이용해 공간 자체를 그래픽 매체로 변형하는 방법
 은 투바이포가 시카고의 일리노이 공과 대학(IIT)이나 뉴욕의
 프라다 에피센터 등 건축가 렘 콜하스와 함께한 작업에서 개발
 한 대표적 접근법이기도 했다.

디에도 최종 작품 실물은 없었다. 어차피 불충분할 수밖에 없는 디자인 결과물을 진열하느니, 차라리 실물이 부재한다는 사실을 뚜렷이 명시하고, 디자인 과정 이면을 슬쩍 노출하는 한편, 전시 공간 자체를 하나의 그래픽 매체로 간주하겠다는 의도가 드러난 전시였다.[2]

일반적인 디자인 전시에 내재한 여러 한계 가운데 특히 작품의 맥락과 본래 목적이 소거되는 문제를 재치 있게 조명한 예로, 페테르 빌라크가 2006년 브르노 국제 그래픽 디자인 비엔날레와 연계해 기획한 『화이트 큐브의 그래픽 디자인』이 있다. 그는 초대 작가들에게 전시회 자체를 알리는 포스터 디자인을—적게나마 대 도판 1

2 이런 접근법에 모두가 수긍하지는 않은 듯하다. 예컨대, 전시를 리뷰한 로레인 와일드는 투바이포의 접근법이 "작품을 공적으로 전시할 때 디자이너들을 (특히 그래픽 디자이너들을) 괴롭히는 문제"에 응한다고 인정했지만, 다양한 작업을 벽면 그래픽으로 환원하는 방법이 "(출판물처럼) 다른 스케일과 물성으로 존재하거나 비판적, 개념적... 협력을 통해 참여한 작업을 소홀히 대접"하게 된다고 지적한다. "그러면서 그들은... 표면적 효과에만 관여하는 장식가 노릇을—일부러?—하게 된다. 작업의 파편들만 제시된 탓에, 그들이 실제로 만드는 물건과 생각과 과정의 연결 관계가 은폐되고 만다" (와일드, 「렌조 피아노와 투바이포의 전시회」).

가도 지불하며—주문했다. 이렇게 제작된 포스터들은 각 디자인의 연구 개발 과정에 관한 설명과 함께 미술관에 전시되는 한편, 실제로 거리에 나붙어 전시회를 알리기도 했다. "외부 작품을 미술관으로 들여오지 말고, 미술관을 위해 작품을 만들어 보자. 전시를 위해 맥락을 재구성하지 말고, 미술관 조건 자체가 작품의 맥락이 되게 하자."[3] 전시에는 필자들을 포함해 열여덟 디자인 팀이 참여했다. 흥미롭게도, 프랑스의 M/M은 전시 참여를 거부하고 그 이유를 전시 도록에 글로 써내기까지 했다. 포스터는 세계에 관해 가치 있는 메시지를 전하는 매체인데, 『화이트 큐브의 그래픽 디자인』은 포스터를 자기 자신에 관한 매체로 축소한다는 이유였다.[4] 그러나 그래픽 디자인 작품이 미술관으로 불려올 때, 과연 자기 지시성을 피할 방법이 있을까? 오페라 홍보 포스터를 미술관에 전시하는 목적이 여전히 오페라를 홍보

3 페테르 빌라크, 『화이트 큐브의 그래픽 디자인』 기획자 서문.

4 『화이트 큐브의 그래픽 디자인』 전시 도록 50쪽. 이 글에서 M/ M은 자기 지시적인 브르노 전시 개념과 대비되는 비판적 실천의 모범 사례로 잡지 『돗 돗 돗』을 소개했다. 전시 기획자 페테르 빌라크가 『돗 돗 돗』을 공동 창간하고 편집하던 장본인이라는 사실은 몰랐던 듯하다.

하는 데 있지는 않을 테니까. 이처럼, 디자인 전시에서는 매체와 산물의 정체가 뒤섞여 혼란을 빚는 일이 잦다. 다시 말해, 빌라크는 디자인 산물로서 포스터를 미술관에 전시하는 문제에 대한 성찰을 바탕으로 전시를 기획했는데, M/M은 그런 맥락을 무시하고 창작과 소통을 위한 매체로서 포스터의 바람직한 기능을 근거로 전시 개념을 비판한 셈이다.

그래픽 디자인 전시가 지니는 자기 지시적 속성을 명확히 인지하고 이를 마치 거울로 비추듯 반영하는 접근법은 스위스 디자이너 율리아 보른이 2009년 선보인 개인전 『전시 제목』에서 더욱 두드러졌다. 보른은 자신 도판 2, 3의 기존 그래픽 작품에서 발췌한 요소들을 재료 삼아 전시 공간 벽면을 꾸몄는데, 이 방법 자체는 투바이포의 샌프란시스코 전시와 크게 다르지 않았다. 그러나 그는 한 걸음 더 나가, 공간을 책처럼 간주하고 책의 타이포그래피 관습을 전유해 벽면을 구성함으로써, 두 매체를 초현실주의적으로 혼용했다. (예컨대 전시장 벽면에는 '쪽 번호'가 붙었다.) 이에 멈추지 않고, 보른은 완성된 벽면을 사진으로 촬영한 다음, 이를 그대로 지면에 옮겨 전시 도록을 구성하기까지 했다. 즉, 물리적 전시는 도 도판 4, 5록을 위한 원고가 되고, 도록은 전시 공간을 결정하는

설계도가 되면서, 두 매체가 마치 제 꼬리를 문 뱀처럼 순환 관계를 맺은 셈이다. 이러한 자기 지시적 성격은 '전시 제목'이라는 전시 제목에서 이미 명확히 드러났다. 이 전시는 다른 무엇에 관한 전시도 아니요, 오직 전시에 관한 전시일 뿐임을 알리는 제목이었다. (전자 문서 따위의 템플릿을 연상시키는 제목은 이 전시가 어쩌면 일종의 템플릿, 즉 그래픽 디자인 전시를 위한 일반 형식일 수도 있음을 암시한다.)

보른이 입증한 것처럼, 화이트 큐브라는 비현실적, 비일상적 공간은 전-후, 주-종, 원인-결과 관계가 일시적으로 교란되는 장소가 되기도 한다. 네덜란드 그래픽 디자인 스튜디오 메비스 판 되르선(아르만트 메비스, 린다 판 되르선)과 큐레이터 모리츠 큉은 2014년 브르노 그래픽 디자인 비엔날레와 연계해 열린 회고전 『우리의 예술』에서 그런 위상 전도를 시도했다. 전시 공간은 28년에 이르는 메비스 판 되르선의 디자인 경력을 짐짓 무시하고 무작위로 선별된 듯한 소수 근작이 깔끔한 액자에 끼워져 벽에 걸린 모습으로 꾸며졌다. 다소 임의적인 작품 선정 방식은 그래픽 디자이너 회고전의 불가능성을—또는 그런 시도 자체를 지레 지루해하는 권태감을—암시했다. 그러고 보면, 메비스 판 되르선은 2005년 오

사카 DDD 갤러리에서 열린 단독 전시 『재활용된 작품』에서도 그래픽 디자인 회고전의 가능성을 조롱하는 듯한 방식을 택한 바 있다. 이때 그들은 전시장에 설치된 대형 탁자에 인쇄물을 빼곡히 늘어놓았는데, 겹겹이 쌓인 인쇄물 테이블은 메비스 판 되르선의 풍성하고 다층적인 작품 세계를 '한눈에' 표현했지만, 개별 작품에 관한 정보는 거의 제공하지 않았다. 비슷한 시기에―전시와 연계해―메비스 판 되르선은 모노그래프 『회고된 작업』을 출간하기도 했다. 전시와 마찬가지로, 이 책도 작품에 대한 구체적인 설명 없이 어지럽게 배열된 인쇄물을 근접 촬영한 사진들과 폴 엘리먼이 쓴 가공의 작가 인터뷰가 실렸을 뿐이다. 설명이나 기록보다 그 자체로 작품이 되는 책을 의도한 듯하다. 릭 포이너는 이 책을 비판적으로 분석하는 서평을 써냈는데, 그가 오사카 전시를 봤다면 그에 관해서도 비슷한 평가를 내렸을 듯하다. "얼마든지 자유롭게 책을 편집할 위치에 있으면서도, 이미지와 텍스트를 신중히 결부시켜 작업을 설명하는 데 그처럼 자신 없어 보인다는 점은 실망스럽다. 그들은... 이 책을 한가한 미적 유희를 위한 기회처럼 취급한다."[5]

5 포이너, 「메비스 판 되르선―한심한 회고, 재활용된 디자인」.

2005년에 비교하면, 2014년에 열린 메비스 판 되르선 회고전에는 훨씬 관습적인 디스플레이 방법이 쓰였는데, 이는 작가들이 성숙했다거나 보수화한 증거라기보다 오히려 미술관 전시 제도를 반어적으로 비꼬는 비평에 가까워 보였다. 퍽 상세히 작성되고 작품보다도 크게 표시돼 전시장을 시각적으로 지배하는 캡션은 이런 관찰을 뒷받침했다. 어떤 면에서 이는 미술 전시회에서 보조적 지위에 머무는—작품 이해에는 필요해도 감상에는 방해만 되므로 되도록 눈에 띄지 않게 처리되어야 하는—캡션에 주인공 지위를 부여함으로써, 그래픽 디자인의 문화적 위계를 꼬집는 자조적 농담("우리의 예술")처럼 보이기도 했다.

●

투바이포의 파트너 마이클 록과 수전 셀러스, 메비스 판 되르선의 아르만트 메비스와 린다 판 되르선, 그리고 율리아 보른은 모두 미국 예일 대학교 미술 대학원에 출강한 바 있다. 여느 학교와 마찬가지로 예일에서도 매년 학위 작품 전시회가 열리는데, 그래픽 작업을 전시장 공간에 맞춰 제시한다는 기본 문제를 두고 해마다 새로운 접근법과 해결책을 모색하는 일은 그곳의 교과 과정에서 작지 않은 비중을 차지한다. 2007년부터는 학위 작

품전 기획과 디자인이 독립 교과목으로 운영되기도 했다.[6] 이런 노력이 배출한 실험은 그래픽 디자인 전시 일반에도 시사점을 제공한다.

예를 들어, 2006년 학위 작품전에서는 전시 작품을 전시장 벽면 크기에 맞춰 대형 이미지로 제작한 다음 이를 무수한 표준 사무용지에 컬러 프린터로 나눠 출력해 전시장 벽면을 뒤덮는 방법이 시도됐다.[7] 이와 같은 형식과 인쇄 방법은 학교 실기실의 일상적 제작 방식을 반영했다. 전시장에는 벽지 출력에 쓰인 프린터 자체가 진열되기도 했다. 표준 용지 판형 덕분에 형성된 그리드는 미술관 벽을 익숙한 그래픽 지면이 확장된 모습으로 변형했다. 한편, 프린터에 설정된 용지 여백 탓에 벽면에 일정 간격으로 생긴 틈과 어찌 보면 지루한 사무용 프린터의 존재는 그래픽 디자인 이면의 평범하고 불완전한

도판 6

6　예일 대학교 미술 대학원 그래픽 디자인과에서 '전시 디자인' (Exhibition Design) 과목을 가르친 교수로는 댄 마이클슨, 글렌 커밍스, 일라이자 휴지, 안나 보코프, 최예주 등이 있다.

7　2006년 학위 작품전에 관한 기록은 별로 없지만, 몇몇 설치 전경은 전시에 참여했던 디자이너 정진열이 2006년 5월 19일 개인 블로그에 올린 글에 남아 있다. http://www.therewhere.com/blog/?p=31 참고.

물성을—또는 결과물이 아닌 제작 과정의 물질 언어를—노출했다.

대조적으로, '룩스 에트 베리타스'(빛과 진리)라는 제목이 붙은 2009년 학위 작품전은 손에 잡히는 물성이 사라진 모습을 보였다.[8] 모든 작품이 비디오 영사 방식으로 전시되었기 때문이다. 예일 대학 교훈(校訓)을 역설적으로 전유한 제목은 이와 같은 전시 방법을 암시하기도 했다. 이 전시에서는 동영상이나 웹사이트처럼 애초에 화면용으로 제작된 작품뿐 아니라 포스터나 책 같은 인쇄물도 '룩스'를 통해 제시됐다. 예컨대 책은 앞표지에서 뒤표지까지 페이지를 넘기며 지면을 소개하는 영상으로, 포스터는 슬라이드 쇼 형식으로 번안해 상영하는 식이었다. 이 형식은 마치 '빛'이라는 매개를 통해 그래픽 디자인이 점차 비물질화한다는 '진리'를 암시하는 듯했다.

도판 7

8 전시 전경은 참여 작가 닐 도널리의 플리커에서 찾아볼 수 있다. https://www.flickr.com/photos/42488800@N00 참고. 한편, 이 전시는 2010년 서울의 공간 해밀톤으로 옮겨 열리기도 했다. 그러나 서울 전시회는 상황 제약 때문에 원래 전시에서 일부에 불과했던 논문집 열여섯 권을 중심으로 꾸며졌고, 따라서 비물질성을 강조한 본래 개념은 별로 드러나지 않았다.

2010년 학위 작품전 『벽에서 떨어져』는, 전시의 관습을 거스르며—그러나 물리 법칙에 과잉 순응하며—모든 작품을 바닥에 눕혀 제시했다.[9] 관객은 가상 현실 게임 플레이어처럼 작품을 조감하기도 하고, 때로는 작품 사이를 누비기도 하며 독특한 전시 경험을 누렸다. 이듬해에는—사무용지를 이용한 2006년 전시에 호응하듯—대형 플로터로 출력한 '롤지'가 전시실을 지배했다.[10] "폭발한 책 같은 전시, 압축된 전시 같은 책"을[11] 내세운 이 작품전은 기존 작품을 분해해 재구성한 이미지 시퀀스를 길고 긴 종이에 두루마기처럼 출력해 제시했다. 거대한 출력물은 높은 천정에서부터 바닥까지 길

9 전시 전경은 요탐 하다르가 2012년 1월 4일 블로그 『리딩 폼스』에 올린 자료, https://readingforms.com/post/15303279234/off-the-wall-yale-2010-graphic-design-mfa 참고. 『리딩 폼스』는 하다르가 그래픽 디자인 전시를 주제로 2012년부터 2014년까지 운영한 블로그로, 해당 시기의 주요 전시에 관한 자료가 얼마간 수집되어 있다. 하다르 자신도 2014~5년 예일 미술 대학원에서 그래픽 디자인을 전공했다.

10 전시 전경은 『리딩 폼스』 2012년 1월 4일 자료, https://readingforms.com/post/15303168945/left-right-up-down-under-over-around-in-between 참고.

11 『카탈로그』 전시 소개, 예일 대학교 미술 대학원 웹사이트.

게 드리우기도 했고, 여러 방향으로 바닥을 가로지르며 교차하기도 했으며, 드문드문 3차원 구조물을 뱀처럼 타 넘기도 했다. 그 결과, 마치 디지털 매체의 스크롤 경험을 전시장에 물리적으로 시뮬레이션한 듯한 풍경이 펼쳐졌다.

이와 같은 전시 형식이 작품들의 개별성을 축소하고 전시 자체를 한 점의 종합 예술 작품처럼 통일하는 경향을 얼마간 보였다면, 2014년 예일 학위 작품전은 문자 그대로 '납작한' 기법을 채용한 탓에 '레이어 병합' 효과가 극단에 다다른 모습을 노출했다.[12] 모든 작품이 비닐 시트로 재구성되어 전시 공간 곳곳 표면에 접착됐기 때문이다. 비닐 시트는 미술 전시회에서 전시 소개나 작품 설명을 벽면에 표시하는 그래픽 매재로 흔히 쓰인다. 그런데 여기서는 그처럼 주변적인 매재가 작품 자체가 됐다. 메비스 판 되르선의 과장된 캡션처럼, 주인공 자리를 차지한 비닐 시트는 그래픽 디자인의 문화적 위계와 역할이 전도되는 상황을 그려 보였다. 그런데 전시 작품의 물리적 차원과 물성뿐 아니라 참여 작가의 개성

12 전시 전경은 『리딩 폼스』 2014년 5월 7일 자료, https://reading forms.com/post/84998723890/new-business-yale-university-school-of-art 참고.

마저도 얼마간 획일화할 수밖에 없는 매체 통일 탓에 억눌린 목소리가 있지는 않았는지 궁금하다. 아닌 게 아니라 이 전시는 일종의 "집단 창작물"로 기획됐다고 하는데,[13] 이것이 과연 학생들이 2~3년간 공부하고 연구한 과정과 결과를 표현하기에 적절하고 충분한 방법일까?

몇몇 예일 학위 작품전이 매끄러운 결과물 이면에 숨은 물성을 드러내거나 빤한 물성을 비틀었다면, 2019년에는 그래픽 디자인의 시각 중심주의 자체에 도전하는 방법이 시도됐다. 제목이 시사하듯, 『오늘 읽을거리』는 시각 매체가 아니라 학생들이 자신의 논문을 낭독하는 행사를 중심으로 구성됐다. 물리적 작품은 낭독에 쓰이는 소품이 되거나, 행사가 없는 시간에는 덩그러니 공간을 채우듯―또는 시간을 보내듯, 또는 부재하는 작가를 대신하듯―전시장 여기저기에 아무렇게나 놓인 의자에 걸친 모습으로 제시됐다.

언뜻 이는 다원 예술 작업에 어울릴 듯한 형식이지만, 한편으로는 그래픽 디자인의 물성이 2차원 이미지나 3차원 물체뿐 아니라 소리와 시간까지 포함하게 된 현실을 반영하기도 한다. 실제로, 매체의 물성에서 일어

13 전시 홍보 영상, 비메오, 2014년 4월 14일 게시, https://vimeo.com/ygdmfa14/new-biz.

나는 변화는 그래픽 디자인 전시에 또 다른 과제를 안겨 준다. 앞에서 말한 것처럼 일상 인쇄물을 미술관에 전시하기가 쉬운 일이 아니라면, 현대 그래픽 디자인에서 점차 지배적인 표현 양식에 따라 손바닥만 한 스마트폰이나 초대형 전광판에서 '사건'(event)으로 실현되는 작품들은 대체 어떻게 전시해야 할까? 30분의 1초 단위로 변화히는 이미지와 사운드의 시간성을 담아내기에, 화이트 큐브는 지나치게 둔중한 조건 아닐까? 이런 난제를 창의적으로 해석하며 전시회를 또 다른 그래픽 디자인 매체이자 기회로 실현하려면, 과연 어떤 전략이 필요할까? 이와 같은 질문들에 대해, 『오늘 읽을거리』는 재미있는 사고 전환을 시사한다. 혹시 <u>그래픽 디자인의 수행적 전환</u>이라고 부를 수 있을까? 아무튼, 수행 또는 퍼포먼스는 무엇보다 특정 장소와 시간에 충실한 사건으로 실현되는 매체이기 때문이다.[14] 무한 반복과 청취가 가능해진 녹음 음악에 대한 보완으로서 반복 불가능한

14 네덜란드의 그래픽 디자인 스튜디오 '로디나'를 설립한 테레자 륄러르는 변화하는 매체 조건에 디자이너 자신의 신체와 주체성을 삽입하는 전략으로 '수행적 디자인'을 제안한다. 테레자 륄러르, 이정은, 「수행적 디자인에 관한 인터뷰」 참고.

공연이 새로운 가치를 획득했듯,[15] 이제 우리는 비물질화하는 그래픽 디자인을 위해 '전시' 대신 '공연'을 생각해야 할까?[16]

15 사이먼 레이놀즈, 『레트로 마니아』 (서울: 작업실유령, 2014년) 137~8쪽 참고.

16 2019년 예일 학위전 『오늘 읽을거리』에 참여했던 디자이너 신해옥은 2020년 서울 취미가에서 진행한 프로젝트 『개더링 플라워스』에서 전시, 퍼포먼스, 워크숍, 대화, 출판을 결합했다. 글을 모으고 읽으며 변환하는 과정을 둘러싸고 이어지는 사건들을 조직하는 방식으로 진행된 이 작업은 그래픽 디자이너의 역할과 협업 방식뿐 아니라 전시 형식에 관해서도 시사하는 바가 있었다. 공간과 이미지의 배타적 관계가 아니라 시간, 신체, 언어, 소리, 공간의 유동적 상호 작용에 초점을 둔 프로젝트이기 때문이다.

뒤늦게 밝히자면
―타이포잔치 2013 기획 의도에 관해

최성민

"작품을 관객에게 설명하면 안 된다."[1] 타이포잔치 2013 참여 작가 폴 엘리먼이 한 말이다. 작가가 자신의 작품을 설명하면 안 된다. 관객 스스로 선입견 없이 작품을 경험하고 즐기며, 그 스스로 의미를 만들어 내도록 내버려 두어야 한다. 그에 앞서서 작가 자신이 의도나 의미를 설명하는 것은 지나친 간섭이고, 관객의 자유를 제약하는 월권행위이며, 나아가 그의 이해력과 통찰력을 깔보는 짓이다. 더욱이 지나친 설명은 작품과 자체에도 해롭다. 설명에 갇힌 작품은 열린 개체로서 독자성을 잃고, 최악에는―즉, 작품 설명이 일종의 '해답'이 되면―단순한 시험 문제로 환원되고 만다. (다음 작품에서 작가가 의도한 바는 무엇인지 200자 이내로 답하시오....)

도판 12

― 이 글은 본디 한국타이포그라피학회 저널 『글짜씨』 12호(2016년)에 실렸다. 띄어쓰기와 출전 표기 양식은 일관성을 위해 책의 다른 부분에 맞춰 통일했다.

1 폴 엘리먼이 내게 보낸 2013년 8월 16일 이메일.

그러므로 작가는 자신의 작품을 설명하지 말아야 한다. 그렇다면 큐레이터는 전시라는 작품을 설명해도 괜찮을까? 아니 그전에, 전시를 일종의 작품으로 간주할 수 있을까? 어떤 이에게 전시회는 제한된 시공간에서 작품을 보여 주는 행사일 뿐이다. 좋은 전시란 작품을 명징하게 드러내는 전시이고, 최악의 전시는 기획 의도나 서사에 작품을 끼워 맞추면서 '본문의 이해를 돕는' 삽화로 축소해 버리는 전시이다. 이런 관점에서 이상적인 전시란 자신을 내세우지 않고 작품이라는 포도주를 투명하게 드러내는 유리잔 같은 전시회이기 때문이다.

타이포그래피 역사에 밝은 독자라면 짐작했을 테지만, 비어트리스 워드에게 빌린 마지막 비유는 역설적으로 전시회 자체의 물성을 암시한다.[2] 아울러 '전시회 자체가 작품이 될 수 있는가'라는 질문이 '타이포그래피

2 비어트리스 워드, 「투명한 유리잔, 또는 인쇄는 투명해야 한다」(The Crystal Goblet, or Printing Should Be Invisible), 『투명한 유리잔―타이포그래피에 관한 에세이 열여섯 편』(The Crystal Goblet: Sixteen Essays on Typography, 런던: 실번 프레스 [Sylvan Press], 1955년). 이 글은 본디 비어트리스 워드가 1930년 10월 7일 런던의 세인트브라이드 인스티튜트(St. Bride Institute)에서 행한 연설이었다.

자체가 작품이 될 수 있는가'라는 질문과 구조적으로 유사하다는 생각을 시사하기도 한다. 그래서 어떤 이는 전시가 단순히 작품을 투명하게 드러내는 도구로 그치는 데 만족하지 않고, 독자적인 서사와 의미를 지니기를 바란다.

●

의심할 여지 없이, 내게는 타이포잔치 2013이 난순한 행사가 아니라 하나의 작품이었다.[3] 내가 창작을 주업 삼는 디자이너라는 사실이 그런 태도와 관계있을까? 반드시 그런 것 같지는 않다. 누구든 전시를 구상하면서 해당 전시와 사회 문화의 관계, 전시와 다른 전시의 관계, 전시와 작품의 관계, 작품과 작품의 관계, 작품과 기타 유무형 기반 구조의 관계, 작품과 관객의 관계 등 모든 요소의 내적, 외적 통일성을 두루 고려한다면, 그리고 자신이 기획하는 전시회가 기왕이면 전시 작품의 기

3 정확히는 합작품이라고 말해야겠다. 전시를 만드는 데는 참여 작가는 물론 여러 조직 위원과 추진 위원이 저마다 한몫씩을 했고, 김영나, 유지원, 고토 데쓰야, 장화 등은 큐레이터로서 나와 함께 전시를 기획했기 때문이다. 이 글은 나 자신의 시각만을 반영하지만, 글에서 쓰이는 '우리'는 큐레이팅 팀 전체를 대표한다.

계적 합을 넘어 전체적으로 아름답고 흥미롭고 자극적
이고 새롭고 고유하기를 바란다면, 사실상 창작품에 접
근하는 미술가나 디자이너와 크게 다르지 않은 마음가
짐으로 전시 기획에 접근하는 셈이다.[4]

타이포잔치 2013이 주제 기획전이라는 사실 또한
전시 자체를 작품으로 접근하는 태도를 뒷받침했다. 타
이포잔치가 언제나 그런 형식을 취하지는 않았다는 점
을 기억해야 한다. 예컨대 2011년에 열린 제2회 전시는
'동아시아의 불꽃'이라는 주제를 천명했지만, 그것은

4　　물론, 작품으로서 전시—그리고 그 연장선에서 작가로서 큐레
　　이터—개념이 이처럼 단순하지는 않다. 현대 미술계에서는 늦
　　어도 1990년대 이후 작가/저자로서의 큐레이터를 둘러싼 논
　　쟁이 이어졌고, 2009년 큐레이터 옌스 호프만이 창간한 전시
　　기획 전문지 『엑시비셔니스트』는 관련 논의를 위한 포럼이 되
　　었다. 『엑시비셔니스트』1호 편집자 서문에서 호프만은 "전시
　　만들기 행위"를 이렇게 정의한다. "특정 사회 정치적 맥락에서,
　　신중하게 형성한 논지를 바탕으로, 미술 작품과 기타 관련 사물,
　　다른 시각 문화 영역의 사물을 꼼꼼히 선택하고 체계적으로 설
　　치해 제시함으로써 전시를 창조하는 행위" (「서곡」[Overture],
　　『엑시비셔니스트』1호 [2010년 1월 호] 3쪽). 이 문장에서 '미
　　술 작품과 기타 관련 사물'을 예컨대 '조형 요소'로 바꾸면 그
　　결과물은 미술 작품이 될 것이고, '활자'로 바꾸면 타이포그래
　　피 작품이 될 것이다.

탐구 주제라기보다 참여 작가의 지리적 범위를 (한국, 일본, 중국으로) 규정하는 전제이자 그 전제를 소통하는 레토릭에 가까웠다. 실제로, 일부 특별전 섹션을 제외하면 출품작 결정은 순전히 개별 작가 권한으로 남았고, '동아시아의 불꽃'이라는 주제는 구체적인 출품작 선정에도, 그 감상에도 특별히 영향을 끼치지 않았다.

그러나 2013년도 타이포잔치에서는 '타이포그래피와 문학'이라는 탐구 주제가 명확히 주어졌다. 이 경우에는 작가나 작품의 전반적 특성이나 수준뿐 아니라 그것이 주어진 주제에 어떻게 이바지할 수 있느냐가 중요한 고려 사항이 된다. 가령 그런 전시에 포함된 작품을 묘사할 때는 '좋다'나 '아름답다' 같은 종합적 가치뿐 아니라 '적절하다', '효과적이다', '어울린다' 등 부분적이고 상대적인 가치도 자주 환기될 것이다. 요컨대, 주제가 두드러지는 기획전에서는 전시 작품이 완전한 자율성을 띠기 어렵고, 주제 의존도는 커지며, 따라서 큐레이터나 관객 역시 전시를 개별 작품을 막연하게 한데 모은 '행사'로 보기보다 하나의 총체 예술 작품(Gesamt-kunstwerk)으로 접근하기가 쉬워진다.

마지막으로, 순수 미술 전시와 달리 디자인 전시에서는 전시를 목적으로 만들어지지 않은 작품을 전시해

야 한다는 고유한 약점 탓에, 역설적으로 전시 자체가 저작물로 기능할 필요가 커지기도 한다. 최근 들어 미술과 디자인이 생산되고 소비되는 맥락이 다양해졌다고는 해도, 여전히 대다수 미술 작품은 미술관이라는 공간에서 제 가치를 온전히 실현할 수 있지만, 타이포그래피 작품은—책이나 웹사이트 등은—밀접한 접촉과 장시간 사용, 무엇보다 실제로 글을 읽는 경험을 통해서야 비로소 진가를 드러낸다. 그런데 예컨대 장시간 사용은커녕 만져 볼 수조차 없는 책이 전부라면,[5] 화이트 큐브에 전시된 타이포그래피 작품은 얼마간 실물을 가리키는 화살표로 기능할 수밖에 없다. 이처럼 자기실현과 자기증명이 제한된 작품으로 전시를 꾸미려면, 전시 자체가 독자적 논지와 서사 기제를 통해 작품의 부족한 차원을 보충해 주어야 한다.

•

작가는 작품을—어떤 작품이건—설명하지 말아야 한다. 타이포잔치 2013 큐레이터로서 나는 『슈퍼텍스트』 전시를 설명해 달라는 요청을 여러 차례 받았지만, 그때마다 이런저런 핑계를 대고 잔꾀를 부려 가며 즉답을 피하

5 예산과 관리 문제 때문에 타이포그래피 2013에 출품된 책은 모두 유리장에 격리되어 진열되었다.

려 애썼다. 심지어 전시 기간 막바지에 출간된 공식 도록에도 내 진술은 다소 수수께끼 같은 형식과 언어로만 등장했다.[6] 우리가 보기에 전시 감상에 꼭 필요한 설명은 전시장 내외에 여러 형태로 이미 주어져 있었다. 그보다 더 자세한 설명은 결국 전시를 바라보는 관객의 시각을 지나치게 제약하고 왜곡할 것이 뻔했다.

작품 설명이란 무엇인가. 많은 경우 설명 요구는 작품의 맥락이나 내적 원리가 아니라 의도를 묻는다. 어떤 작품의 감각적 자극이 어떻게 생성되는지, 그 의미는 어떤 맥락에서 어떻게 발현되는지 등만으로는 부족하다. 그 자극과 그 의미가 '왜' 거기에 있는지를 이해하지 않으면, 설명 요구는 만족하지 못한다. 그 작품은 왜 그러하며 왜 저러하지 아니한가? 무슨 의도가 있는가? 창작 의도는? 기획 의도는?

그러나 타이포잔치 2013이 폐막한 지 2년이 흐른 지금은 안전거리가 얼마간 확보되었다고 말할 수도 있겠다. 아무튼, 이제 설명으로 오염할 대상 자체가 사라진 상태니까.

6 최성민, 「슈퍼텍스트―머리말이 아닙니다」, 타이포잔치 2013 전시 도록 292~6쪽.

타이포잔치 2013 기획에는 두 겹의 의도가 있었다. 명시적 의도는 주어진 주제, 즉 '타이포그래피와 문학'을 해석해 전시 형태로 구현하는 과제와 직접 관계있었다. 암묵적 의도는 기존 타이포그래피 또는 그래픽 디자인 전시에 대한 비판과 반성에 근거했다. 물론, 명시적 의도와 암묵적 의도, 또는 생산적 의도와 비판적 의도는 때때로 구분하기 어려웠고, 또 서로 영향을 끼치기도 했다. 비판적 반성이 대안적 생산 의도를 자극하기도 했으며, 반대로 특정한 생산적 의도가 그에 반하거나 호의적이지 않은 환경에 대해 비판을 촉발하기도 했다.

이처럼 두 수준의 의도가 상호 연관된다는 점을 전제하면서, 조금 더 구체적인 논의로 나가 보자. 먼저, 명시적 기획 의도는 2013년 당시에 나온 각종 보도 자료, 전시 브로슈어, 웹사이트, 도록 등에 파편적으로나마 상당 부분 밝혀져 있다. 요약하면 이렇다. 우리는 '타이포그래피'와 '문학'이라는 두 독립 분야를 짝짓는 데 만족하기보다, 더 근본적인 수준에서 두 영역에 내재하는 공통분모, 또는 '이미 문학'으로 기능하는 타이포그래피를 탐구하려 했다.

앞에서 시사한 것처럼, 이 명시적 의도 이면에는 비판적, 반성적 차원이 있다. 무엇보다, 타이포그래피와

문학이라는 두 분야의 영토 분할―문학은 언어, 타이포
그래피는 시각 이미지―은 따져 묻지 않으면서 그 둘의
'만남'을 주선하는 접근법은 과거에도 적지 않게 시도
되었고, 얼마간은 관습이 되다시피 했다는 점을 지적할
만하다. 예컨대 시인 이상 출생 100주년을 기념해, (타
이포잔치의 공동 주관 기관이기도 한) 한국타이포그라
피학회 주최로 2010년 두 회에 걸쳐 열린 전시를 생각
해 보자. 첫 번째 『시:시』 전은 학회 "회원 각자가 짓거
나 고른 시를 타이포그라피적인 언어로 시각화한 작업
들을 전시"했다. '이상한 책'이라는 제목을 달고 열린
두 번째 전시는 "이상과 관련된 인용 및 재구성, 재해석,
직접 쓴 글을 사용"한 책 중심으로 기획되었다.[7] 나 자
신이 두 전시 모두에 (최슬기와 공동으로) 작가로 참여
했고, 동료 참여자의 다양한 작품에서 깊은 인상과 감명
을 받았다. 그러나 전체적으로는 두 전시 모두 시인 이
상의 작업 또는 구체시 일반에 관해 딱히 새로운 통찰을
끌어내지는 못했다고 생각한다. (물론, 전시 제목이나
홍보 문안이 시사하는 바와 달리, 그런 기획 의도가 애
당초 진지하게 있었느냐는 별문제다.) 여기에는 큐레이

7 [전시 설명은 2016년 당시 한국타이포그라피학회 웹사이트에
서 인용했다. 2022년 현재 해당 페이지는 존재하지 않는다.]

터의 기획 의지보다는 참여 작가의 관심과 역량을 더 반
영할 수밖에 없는 회원전 형식 자체의 한계가 분명히 있
었을 것이다. 그러나 지난 세기 초에 이미 언어와 이미
지를 나름대로 종합한 이상의 확고한 업적을 전제하면
서 참여 작가의 역할은 텍스트의 시각화 또는 물질화로
넌지시 국한하는 전시 기획으로는, 이상의 성취를 변주
하는 수준을 넘어 정말로 도전적이거나 비판적인 작품
창작을 자극해 내기도 쉽지는 않았을 것이다.

하지만 더 근본적으로, '타이포그래피와 문학의 만
남'이라는 개념화는 마치 그런 만남이 보통은 일어나지
않는 듯한 오해를 부추긴다. 즉, 타이포그래피에 언어적
차원이 있으며, 문학에도 이미지의 차원이 있다는 사실
을 무시한다. 시인 이상처럼 텍스트-내용과 이미지-외
형을 명시적으로 종합한 작업만을 말하는 것이 아니다.
시각적으로 평범해 보이는 문학 작품이라도, 대개는 역
사를 통해 누적된 타이포그래피 지성을 전제하고 쓰이고,
그렇게 물화한다. 가장 보수적인 저술가가 머릿속에 상
상하는 책의 형태라도 반드시 무작위적으로 결정되거
나 맹목적으로 전수되는 것은 아니며, 오히려 무수한 시
행착오와 실험을 거쳐 가다듬어진 타이포그래피 형식
일지도 모른다. 한편, 문학과는 아무 상관도 없어 보이

는 기술적 타이포그래피, 예컨대 전화번호부의 타이포
그래피라도, 결국은 언어의 성질에 규정되고 그 고유성
을 반영할 수밖에 없다. 한국어 전화번호부와 영어 전화
번호부 본문이 리듬과 질감 등 시각적 성질에서 차이를
보인다면, 그것은 단지 타이포그래피의 차이일까 아니
면 언어의 차이일까?

타이포그래피는 언제나 언어를 다루고, 문학은 언제
나 시각적이기도 하므로, '타이포그래피와 문학의 만남'
은 벌써 제 짝이 있는 개체의 만남으로 그칠 가능성이
크다. 그런 전제에서 만들어진 작품은 종종 중복이자 잉
여처럼 느껴진다.[8] 그렇다면 타이포그래피와 문학의 평
면적 병치를 피하면서, 어떻게 더 근본적인 차원에서 두
분야가 공유하는 자원을 인식할 수 있으며, 그 자원에서
어떤 타이포-문학 작업을 끌어낼 수 있을까? 이것이 바
로 우리 스스로 물은 가장 중요한 질문이었다.

●

8 2009년 민음사에서 기획 출간한 세계문학전집 특별판이 그런
 예에 해당한다. 나는 이 프로젝트에도 (최슬기와 공동으로) 작
 가로 참여했다. 그러므로 이 부분의 비판은 얼마간 자기반성이
 기도 하다. 민음사 세계문학전집 특별판에 참여한 다른 그래픽
 디자이너로는 정병규, 안상수, 박시영, 박우혁 등이 있다.

타이포잔치 2013은 몇 개 섹션으로 구성되었는데, 앞에서 정의한 질문은 '언어예술로서 타이포그래피' 섹션에서 가장 집중적으로 다루어졌다. 제목이 암시하듯, 그 섹션은 타이포그래피에 내재하는 문학적 차원에 주목했고, 구체적으로 언어와 문자의 물질성, 체계성, 서사성 등을 탐구하는 작품을 선별 또는 커미션했다. 아울러, 전시와 별도로 남종신, 손예원, 정인교가 진행한 리서치 프로젝트 단행본 『잠재문학실험실』은 1960년대에 프랑스에서 형성된 실험 문학 집단 울리포(OuLiPo, '잠재문학 작업실'이라는 뜻)를 연구하면서, 중요한 원전 텍스트 일부를 한국어로는 최초로 번역 출간하는 한편, 그 창작 원리 일부를 한국어 통사론에 맞춰 적용하는 실험을 진행했다.[9] 우리가 울리포의 작업을 끌어들인 것은, 언어를 향한 수학적 접근법과 제약을 창작 기제로 활용

9 남종신, 손예원, 정인교, 『잠재문학실험실』 (서울: 작업실유령, 2013년). 자세한 내용은 타이포잔치 2013 전시 소개 참고. 『잠재문학실험실』은 문학계에서도 일정한 반응을 끌어냈다. 예컨대 조재룡이 2013년 11월 15일 『프레시안』에 써낸 서평 「제약을 실천하기, 문자를 해방하기, 삶을 번역하기─『잠재문학실험실』 예찬」 참고, http://www.pressian.com/news/article.html?no=111614. 이 서평은 조재룡의 저서 『번역하는 문장들』 (서울: 문학과지성, 2015년)에도 실렸다.

하는 원리가 타이포그래피의 근본적 관심사—단위, 제약, 체계—와 상통한다고 느꼈기 때문이다.[10]

기성 문학과 기성 타이포그래피를 단순히 연결하는 접근은 되도록 피하려 했다고 말했지만, 그런 작업을 아

10 타이포그래피 자체에 체계성과 단위 개념이 내재한다는 관점은, 앤서니 프로스하우그 (Anthony Froshaug), 「타이포그래피는 그리드이다」 (Typography Is a Grid), 『디사이너』 (The Designer) 167호 (1967년 1월 호) 참고. 이 글은 『앤서니 프로스하우그—타이포그래피와 글』 (Anthony Froshaug: Typography & Texts, 런던: 하이픈 프레스 [Hyphen Press], 2000년)에도 실렸다. 프로스하우그는 실제로 울리포 집단과 간접적으로 연결된다. 그는 폴란드 출신 망명 문학가 스테판 테메르손과 1944년 이후 한동안 어울리며 협업한 바 있다. 실험 영화와 독립 출판 등 다양한 영역에서 활동하던 테메르손은 영어 문장 구조에 따라 글자를 배열하는 '의미 시'를 개발했고, 그 성과를 집대성한 '의미 소나타'를 프로스하우그가 운영하던 출판사에서 출간하려 했다. 이 사업은 실현되지 않았지만, 테메르손이 1945년에 펴낸 소설 『바야무스』 (Bayamus)에는 의미 시를 잘 보여 주는 예가 실렸다. 문장을 분해해 체계적으로 재배열하는 의미 시는 울리포의 원형 격으로 볼 수 있을 것이다. 실제로, 『바야무스』에서 테메르손이 의미 시로 '번역'한 전통 시 「태피는 웨일스인이었네」 (Taffy Was a Welshman)는 훗날 해리 매튜스와 앨러스테어 브로치의 『울리포 개요』 (Oulipo Compendium, 런던: 아틀라스, 1998년)에 포함되기도 했다.

예 무시할 수는 없었다는 점을 인정해야겠다. 일반 관객에게는 '타이포그래피' 자체가 상당히 낯선 분야이고, '문학'은 여전히 지적 부담을 적지 않게 주는 말이다. 그 둘을 함께 언급하면서 비교적 쉽게 상상할 수 있는 모습을 아예 그려 보이지 않으면, 전시 자체의 접근성이 지나치게 떨어지리라는 우려가 있었다. 그래서 텍스트의 시각화라는 고전적 주제를 다루는 '독서의 형태', 문학의 상품화를 조명하는 '커버, 스토리', 문학인과 디자이너가 힘을 합쳐 서울스퀘어 미디어 파사드를 무대로 새로운 동적 타이포-시 작품을 창작하는 '무중력 글쓰기' 등 섹션이 구성되었다.

　　어떤 분야에서건 무의식적, 반복적 실천이 아닌 연구 활동의 구조를 기술할 때, 나는 '지도와 깃발' 비유가 꽤 쓸 만하다고 생각한다. 작업의 출발점이 되는 연구 주제는 다양한 경로를 통해 정해지지만, 일단 주제가 정해지면 대개 연구자가 먼저 하는 일은 그 주제의 맥락을 조사해 지도를 그리는 일이다. 그렇게 지도가 그려지고 맥락이 파악되면, 연구자는 자신의 역량을 집중시킬 지점을 찾아내고, 그곳에 깃발을 꽂는다. "나는 바로 이곳에서 나만의 것을, 새로운 것을 생산해 내겠다"라는 선언이다. 지도 없는 깃발은 맥락 없이 떠도는 표식

으로 보일 것이고, 따라서 이해를 구하기도 그만큼 어려울 것이다. 반대로, 지도는 그렸지만 깃발은 어디에도 꽂지 않았다면, 아직 구체적인 연구 방향을 찾지 못했다는 뜻이다.

　타이포잔치 2013에 이 비유를 적용해 보자. '독서의 형태', '커버, 스토리', '무중력 글쓰기'가 주제의 범위를 그려 주는 지도 역할을 겸한다면, '언어예술로서 타이포그래피'는 그 지도에서 새로운 지점을 알리는 깃발에 해당한다. 물론 두 범주는 상호 의존적이었고, 따라서 어느 한편도 종속적이거나 부차적이지는 않았다. 다만 '타이포그래피와 문학'이라는 주제의 대중성이 충분하다는 자신이 있었다면—즉, 굳이 따로 지도를 그리지 않아도 관객이 쉽게 상상할 수 있는 지형이었다면—비교적 익숙한 전제를 드러내는 작업은 아예 배제하고 오로지 새로운 영역을 탐구하는 작업에만 자원을 집중할 수도 있었을 것이다. 그랬다면 더 선명하고 논쟁적인 전시를 만들 수 있었을지도 모른다.

　'지도와 깃발' 비유는 전시 섹션 구성뿐 아니라 신작과 기존 작품 구성에도 적용할 수 있다. 요컨대 주제에 따라 선별한 기존 작품이 주제의 지도를 그려 준다면, 새로 커미션한 작품들은 타이포잔치 2013의 깃발에 해

당하다고 볼 수 있을 것이다. 물론, 관객에 따라서는 기존 작품 중에서도 처음 접하는 작품이 있었을 테고,[11] 또 어떤 기존 작품은 익숙한 개념 틀을 신작보다도 더 과감하게 넘어서는 모습을 보였지만, 아무튼 의도는 그랬다는 뜻이다. 그리고 여기에서도 같은 아쉬움을 느낄 수 있었다. 즉, 주제를 얼마간 그려 주어야 한다는 압박이 없었다면, 초점을 더욱 좁혀 신작만으로 전시를 꾸미고, 지도를 제시하는 일은 도록이나 웹사이트 등 지지 구조에 떠맡길 수 있었을 것이다. 그런다고 반드시 더 좋은 전시가 만들어진다는 보장은 없지만―이미 알려진 기성 작품과 달리, 전시 개막 이전까지 결과를 알 수 없는 신작에는 상당한 위험 부담이 따르기 때문이다―시도로서는 더욱 값진, 다시 말해 실패하더라도 더 크게 실패하는 전시가 될 수 있었을지도 모른다.

•

11　타이포잔치 2013에 전시된 기존 작품 중에서도 상당수는 한국에 대중적으로 소개되지 않은 작가의 작품이었다. 60명에 이르는 참여 작가 중에서 타이포잔치 2013 이전에 한국 언론에 소개된 바 있는 디자이너는 내가 아는 한 스무 명이 안 되고, 실제로 전시를 해 본 적이 있는 작가로 국한하면 그 수는 훨씬 적을 것이다.

타이포잔치 2013에는 크게 두드러지지는 않아도 세부
곳곳에 반영된 암묵적 의도가 더 있었다. 그들은 기존
디자인 전시가 큐레이터의 존재와 시각을 드러내지 않
는다는 반성과 관계있었다. 큐레이터 부재는 몇 가지 고
질적인 특징으로 표현된다. 우선, 주요 결정을 개인 큐
레이터가 아니라 이런저런 위원회가 집단적으로 내리
는 일이 잦다. 그 배경에 단순히 디자인 전문 큐레이터
가 부족하다는 소박한 현실이 있는지, 아니면 책임 소재
분산—완곡한 표현으로는 '다양한 의견 수렴'—을 통해
비판적 의견을 사전에 차단하려는 냉소적인 동기가 있
는지 말하기는 어려우나, 그 결과 디자인 전시가 무비판
적이고 자찬에 치중하는 회원전 성격을 띠는 일이 잦은
것은 사실이다. (실제로도 회원전인 경우가 많다.)

둘째, 뚜렷한 큐레이터십의 부재는 전시에서 작가
의존도가 지나치게 높아지는 경향을 부채질한다. 물론,
어떤 전시건 작가에게 전시 작품의 최종 권리와 책임이
있는 것은 당연하다. 그러나 효과적인 전시를 만들려면
작품 개발 과정에서 작가와 큐레이터가 비평적 대화를—
무조건 수용이나 일방적 '심사'가 아닌 쌍방향 대화를—
나누는 것이 무척 중요하다. 대화 상대이자 으뜸가는 피
드백 기제로서 큐레이터가 없는 상황이라면, 작가는 작

가대로 주제를 해석하고 전시에 개입하는 밀도가 낮아지므로 적절한 작품을 만들기가 어려워지고, 전시는 전시대로 참여 작가의 개인적 역량과 운에 성패를 내걸어야 하는 처지가 된다. 이 점은 순수 미술보다 디자인 전시에서 특히 문제가 된다. 미술가는 대개 자신이 '원래 하는 작업'이 있으므로 전시 기획이 느슨해도 작품 자체의 수준이 크게 달라지지는 않는데, 디자이너에게는 전시용 작품 제작이 본래 작업에서 '일탈'인 경우가 많으므로 작품 제작 과정의 비평적 대화가 적지 않은 차이를 빚곤 한다.

마지막으로, 전시와 작가를 연결해 주는 중재자로서 큐레이터가 없는 상황은 때때로 전시 주최 측이 작가와 작품에 기이하게 무관심한 태도를 취하게 한다. 그 문제가 지엽적이지만 선명하게 드러나는 부분이 바로 명제표나 브로슈어, 도록 등에 실리는 전시 작품 소개다. 앞에서 주장한 것처럼 작가가 자신의 작품을 설명하는 일이 자칫 배려를 가장한 관객 모독이 될 수 있다면, 작가 자신이 쓴 글을 그 모든 허세와 혼란, 오해, 사실 오류와 오타마저 고스란히 받아 적은 작품 설명은 어떤가? 작가 존중을 가장한 편의주의라면 지나친 말일까? 적극적인 큐레이터가 있다면 작가의 말을 주요 정보원 삼되 거

기에 자기 생각을 더해 전시 맥락에 맞는 설명을 써내겠지만, 디자인 전시에서는 그런 일이 드문 것이 현실이다. 그 결과는 종종 소화되지 않은 작품들이 나열된 전시다.

　　타이포잔치 2013에서는 이런 문제를 극복해 보려고 했다.[12] 기존 위원회(조직위원회와 추진위원회)와 별도로 소수의 큐레이팅 팀을 조직한 데는 기획의 익명성을 버리려는 의도도 있었다. 인물 중심 구성을 피하고 개념과 논지에 맞는 작품을 중심으로 전시를 기획했으며, 작가의 지역, 국적, 교육 배경, 나이 등 배경을 고려해 '안배'하는 관행을 무시하고 우리 자신의 사적 편향을 솔직히 밝히려 했다. 신작 개발 과정에서는 작가와 대화를 꾸준히 이어 갔고, 실제로 몇몇 작품은 아마도 그런 비평적 피드백의 영향에 따라 출발점에서 크게 떨어진 형태로ㅡ

12　여기서 구체적인 모델이 된 것은 엘런 럽턴이나 앤드루 블라우벨트 같은 몇몇 디자이너-큐레이터의 전시 기획 작업이었다. 예컨대 두 사람이 공동 기획해 2012년 미니애폴리스 워커 아트 센터에서 처음 열린 『그래픽 디자인ㅡ생산 중』은 무시할 수 없는 전례였다. 그들이 따로 또는 함께 기획한 전시는 또렷한 주제와 광범위한 리서치, 큐레이터의 선명한 목소리를 특징으로 한다.

그러나 우리가 보기에는 전시 맥락에 더 밀착된 형태로—
완성되기도 했다.

특히나 뜻깊었던 시도는 전시 작품에 관한 글을 우
리 자신의 관점에서 일관성 있게 작성한 일이다.[13] 작품
에 관한 기술 정보(크기, 제작 방식, 재료, 발표 연도 등)
는 작가에게만 의존하지 않고 되도록 직접 계측, 조사,
확인해 정리했으며, 겉으로 드러나지 않으나 작품 해석
에 도움이 되는 전제(클라이언트나 프로젝트 배경, 작
업 원리 등)는 꼭 필요한 선에 한해 밝히려 애썼다. 아울
러 작품마다 주제어를 하나씩 부여했고, 그 주제어('고
유명사'부터 '희열'까지)를 중심으로 웹사이트와 도록
을 구성했다. 그로써 우리 자신이 작품에서 주목하는 측
면을 분명히 드러내려 했다. 언뜻 당연하거나 사소해 보
이지만, 앞에서 시사한 것처럼 디자인 전시에서는 당연

13 일부 작품에 관해서는 작가 자신이 쓴 글을 그대로 활용하기도
 했다. 예컨대 존 모건의 설치 작품 「블랑슈 또는 망각」에서는 도판 10
 작품 설명 자체가 작품의 일부였고, 이런 경우 웹사이트나 도
 록 등에도 작가의 말을 그대로 옮기는 것이 적절하다고 판단했
 다. 또는 우리 자신의 관점과 작가의 시각이 대체로 일치해서,
 새로운 글을 더하는 것이 군더더기처럼 느껴질 때도 있었다.
 그런 경우에도 작가의 말을 그대로 옮기거나 일부 발췌했다.

하지도 않고, 적어도 소요 시간과 노동 강도 면에서는 절대 사소하지도 않은 작업이었다. 그러나 작품을 꼼꼼히 분석하고 작가들과 대화하며 작품에 관해 이야기하는 일은 내게 전시 준비 과정에서 가장 즐겁고 보람 있는 작업이기도 했다.

●

의도는 의도이고 과정은 과정이며, 결과는 결과다. 의도에 견주어 결과를 평가하는 일은 내가 할 일이 아닐뿐더러, 사실은 누가 해도 쉽지 않은 일이다. (의도를 아는 이는 결과를 객관적으로 말하기 어렵고, 결과를 객관적으로 평가할 위치에 있는 이는 의도를 온전히 통찰하기 어렵다.) 객관적으로 전시의 성패를 가늠하는 척도도 없지는 않았겠지만, 그보다 더 직접적이고 즉각적인 반응은 타이포잔치 2013이 내비친 '태도'를 향해 나타났다. 예컨대 전시가 불친절하다는 불만, 즉 주제가 낯설고 설명이 부족하다는 불만은 특히 많았다.[14] 그다음으로 많이 접수된 불만은 아마 전시가 지나치게 친절해—예컨대 작품 설명이 작품과 지나치게 밀접하게 설치되

14 결국에는 내 개인 페이스북에 안내물을 써 올려야 할 지경이었다. 그 글, 「타이포잔치 2013 비공식 FAQ」는 한국타이포그라피학회 저널 『글짜씨』 8호(2013년)에도 실렸다.

어—관객이 능동적으로 참여하기가 어렵다는 지적이었을 것이다.[15]

비평적 토론이 기대한 것만큼 풍성히 일어나지는 않았지만, 민감하고 흥미로운 해석은 분명히 있었다. 예컨대 임근준은, 크게는 유명 작가가 아니라 "디자이너가 텍스트를 다루는 방법과 그 작업 결과물에 초점을 맞추기로 작심한" 점, 작게는 "모든 작업에 아주 명징한 언어로 작성된 해설문"을 높이 평가했고, 우리가 '깃발'로 삼았던 신작들은 "몇몇 페스티벌용 작업"으로 간단히 무시했다. 아울러 그는 전시가 "여러 키워드를 설정하고, 그것을 매트릭스 삼아 여러 실험적 도전을 갈무리해 데이터베이스를 만들고, 그것을 전시장에 펼쳐놓은 꼴"로 구성된 점에도 주목했다.[16]

15 예컨대 타이포잔치 2013 개막 이후 열린 대담에서 박연주가 제기한 문제다. 「슈퍼텍스트로서 타이포잔치 2013」, 『글짜씨』 8호 75쪽.

16 임근준, 「오늘의 타이포그래피는 문학의 꿈을 꾸는가?」, 타이포잔치 2013 리뷰, 『뮤인』 2013년 10월 호. 임근준은 부대 행사 중 하나인 '비평가와 함께 보는 타이포잔치 2013' 한 회(2013년 9월 14일)를 이끌기도 했다.

2차원 매트릭스로 정리된 데이터베이스는 대상을 한눈에 개괄하게 하지만 통시적 변화를 묘사하는 데는 비교적 무기력하며, 그 결과 시간 자체가 존재하지 않는 듯한 인상을 풍길 수 있다. 윤원화는 타이포잔치 2013이 자못 완고하게 확보하려 애쓴 '시각예술과 언어예술의 중첩지대'가 기묘한 무시간성을 보인 점을 강조했다.

여기서 타이포그래피는 자체의 경험적 역사로부터 살짝 들어 올려져서 새롭게 정의되고, 그럼으로써 '시각예술'과 '언어예술' 또한 미술사나 문학사로 포괄되지 않는 어떤 미지의 영역으로 재규정된다. 이렇게 만들어진 비역사적 공간은 타이포그래피 또는 적어도 타이포잔치 2013을 에워싸는 일종의 결계를 형성한다.[17]

그리고 그는 그런 비역사성 또는 무시간성이 2000년대 이후 타이포그래피를 둘러싼 주요 변화와 이슈의 흐름에 무관심해 보이는 전시 주제나 개념에 기인할지도 모른다고 암시했다. "타이포잔치 2013이 지난 10여 년의 역사를 새로 쓰고자 하는 것은 아니다.... 그것은 과거

17　윤원화, 「시각예술과 언어 사이」, 타이포잔치 2013 리뷰, 『아트 인 컬처』 2013년 10월 호.

로부터의 논리적 연속성과 미래로의 필연적 귀결을 동시에 함축하는 것으로서의 역사주의적 시간이 망각된 자리에 구축되어 있다. 이를테면 그것은... 20세기 후반 이후 더 정확히 말하면 그 바깥에 놓인다."

　　윤원화가 "이후와 바깥은 다르다"라며 타이포잔치 2013에서 역사적 시간의 '바깥'을 보았다면, 박활성은 오히려 어떤 '이후'를 감지했다. 그는 전시에 포함된 여러 작품이 "'잠재적인 것', 즉 실재하지만 아직 현실화되지 않은 존재를 소환"하면서 "'실현되지 않은 것'을 소진하는 모습"을 보여 준다고 관찰했다. 그리고 그런 소진이 암시하는바 '파티가 끝났다'는 전망에 절망하지 않으려면, 두 가지 요령이 있다고 제안하기도 했다. 하나는 전시에서 실현된 모습이 아닌 그 이면, "전시의 여백"을 바라보면서—예컨대 전시 작품을 작가나 큐레이터가 기대하는 방식이 아닌 엉뚱한 방식으로 관람함으로써—소진의 논리 자체를 회피하는 것이다. 또 하나는 파티가 끝나고 남은 자의 현실, 피로한 인간의 세계를 직시하는 것이다. "어쨌든 이미지는 현실 세계에서 작동해야 하고, 그 주체는 남아 있는 인간이라는 것이다. 소진된 자라 해도 피로는 남는다. 한 시대는 아직 끝나지 않았고 타이포그래피나 그래픽 디자인은 물론 책, 문학,

미술, 음악... 우리는 많은 돌파구가 필요한 시대를 살아가야 한다."[18]

　이와 같은 해석과 제안은 큐레이터의 기획 의도가 어떻게 수용되고 어떤 감응을 끌어내는지, 나아가 어떤 새로운 의미를 생산하는지 시사해 준다는 점에서 흥미롭다. 예컨대 위 평자들이 지적한 평면성, 무시간성, 역사 이후의 풍경 등은 기획 단계에서 의식되거나 명시된 효과가 아니라, 오히려 전시 주제를 개념화한 방식, 전시 자체와 그것을 담론화하는 인프라(특히 홍은주와 김형재가 디자인한 웹사이트)의 형식, 그리고 실제 전시 내용이 맞물리며 결과적으로 파생한 효과에 가깝다. 이는 전시를 기획한 나조차도 개막 이후에야 감지한 측면이었고, 얼마간은 놀라운 발견이기도 했다.[19] 그처럼 명

18　박활성, 「책, 근두운, 슈퍼텍스트」, 타이포잔치 2013 리뷰, 『월간미술』 2013년 10월 호. 박활성은 『잠재문학실험실』을 펴낸 워크룸 프레스의 편집자이므로 완전한 외부인이었다고 말하기는 어렵지만, 본 전시에는 일반 관객과 크게 다르지 않은 위치에서 접근했다.

19　이 발견은 개막 후에 출간된 도록에도 기록으로 남겼다. "기획 단계에서 의도하지는 않았지만 여러 작품이 문자 이전 또는 이후를 상상한다는 점도 덧붙이고 싶을 듯하다." 최성민, 「슈퍼텍스트―머리말이 아닙니다」 294쪽.

민한 관찰을 제시한 위 평자들 역시 내 기획 의도를 딱히 궁금하게 여겼던 것 같지는 않다. 아무튼, 중요한 것은 의도가 아니라 결과, 그것도 되도록이면 엉뚱한 결과인지도 모른다. 그 밖에도 여러 평자들이 내놓은 분석과 관찰, 의견, 제안이 많지만, 이 뒤늦은—제한된—진술에서는 그들에게 고마움을 표하는 정도로 만족해야겠다.

1999년 6월 27일부터 10월 3일까지 약 3개월 남짓한
시간에 걸쳐, 캐나다인 그래픽 디자이너 브루스 마우는
벨기에 안트베르펜의 지역 사진 미술관에 매킨토시 컴
퓨터 두 대와 스캐너 두 대, 컬러 프린터 한 대를 설치하고,
관객이 보는 앞에서 실시간으로 전시 도록을 만드는 프
로젝트, 일명 '북 머신'을 운영했다. 미술과 과학의 관계
에 관한 전시회 『실험실』의 일부로 진행된 퍼포먼스였다.
전시 개막 후 이틀간 북 머신은 300장이 넘는 펼친 면을
토해냈다. 전시가 진행되면서, 미술관 벽면은 퍼포먼스
에서 배출된 펼친 면 출력물로 도배되기 시작했다. 운영
기간 3개월간 북 머신은 "이미지 6천 장과 거의 1천850
만 자에 이르는 글을 처리했다."[1]

마우의 작업은 우리가 기억하기로 처음 알게 된 디
자인 과정-퍼포먼스-전시 혼합체였다. 그러나 마지막

1 브루스 마우, 『라이프 스타일』 562쪽.

사례는 아니다. 예컨대 2007년, 그래픽 디자이너 겸 미술가 집단 덱스터 시니스터(데이비드 라인퍼트, 스튜어트 베르톨로티-베일리)는 그들이 펴내는 잡지 『돗 돗 돗』 15호 전체를 전시회 『이러면 좋지 않을까』가 열리던 제네바 동시대 미술 센터 현장에서 제작했다.[2] 10월 24일부터 11월 7일까지 그들은 필자들과 함께 내용을 생산하고, 편집하고, 책을 디자인한 다음, 네덜란드 소도시 네이메헌의 인쇄소 엑스트라폴에서 공수해 설치한 리소그래프 (Risograph) 디지털 스텐실 인쇄기 두 대를

2 『돗 돗 돗』은 2000년 네덜란드에서 스튜어트 베르톨로티-베일리와 페테르 빌라크가 창간한 그래픽 디자인/시각 문화 잡지다. 이후 본부를 미국으로 옮기면서 편집과 출판도 덱스터 시니스터가 맡게 됐고, 편집 방향도 점차 그래픽 디자인에서 벗어나 미술과 문화 일반으로 넓어졌다. 2010년 제20호를 마지막으로 폐간했다. 김형진, 최성민. 『그래픽 디자인, 2005~2015, 서울—299개 어휘』97~8쪽 참고. 좀 더 자세한 최근 소개는, 재릿 풀러 (Jarrett Fuller), 「들어 본 적 없지만 가장 영향력 있는 디자인 잡지 『돗 돗 돗』」(Dot Dot Dot Is the Most Influential Design Magazine You've Never Heard of), 『AIGA 아이 온 디자인』 (AIGA Eye on Design), 2021년 5월 26일 게재, https://eyeondesign.aiga.org/dot-dot-dot-is-the-most-influential-design-magazine-youve-never-heard-of 참고.

이용해 3천 부가량 인쇄하기까지 했다. "허락된 예산, 시간, 공간을 잡지 제작 방식에 직접 개입시키자는 생각이었다. 모든 작업은 관객에게 공개된 현장에서 이루어졌다. 내용은 상황을 반영하고 상황은 내용을 반영하게 하는 데 중점을 뒀다."[3]

작품 전시회에서 창작의 결과뿐 아니라 과정도 보고 싶다는 바람은 어쩌면 자연스러운지도 모른다. 우리는 작품의 아름다움에 매혹당하기를 원하지만, 동시에 그 아름다움의 비밀을 알고 싶다는 모순된 욕망을 품는다. 오늘날 대형 미술 전시회에 작가 인터뷰 영상이 마치 필수 요소처럼 뒤따르는 것도 이런 요구에 부응하려는 시도일 것이다. 거장의 작업실을 미술관에 옮기거나 복제해 재현하는 데도 비슷한 기대가 작용하리라.[4] 전시회의 목적이 단순히 경탄과 감탄을 끌어내는 데 그치지 않고 작업에 관한 이해를 넓히는 데로까지 넓혀진다면, 창

3 에밀리 킹, 덱스터 시니스터 인터뷰, 『돗 돗 돗』 웹사이트, 2007년 1월 9일 게재, http://www.dot-dot-dot.us/index.html?id=33.

4 예컨대 경기도 용인시에 있는 백남준아트센터는 2009년부터 백남준의 뉴욕 작업실을 재현한 「메모라빌리아」를 설치, 운영해 왔다.

작 과정에 관한 통찰은 그런 이해를 구하는 데 퍽 도움이 될 법하다. 디자인 작업의 경우, 이는 도움을 넘어 얼마간 필수적인 전제이기도 하다. 물론, 디자인 작업도 결국에는 결과물을 통해 작동하지만 (제품이나 매체 사용자는 디자인 과정에 관심이 없다), 즉각적 사용 가치 실현을 넘어 작품을 역사적, 사회적, 문화적 맥락에서 파악하려면, 최종 결과에 영향을 끼친 여러 조건을 얼마간은 알아야 한다. 대개 디자인은 디자이너 개인의 순간적 발상이나 '영감'이 아니라 여러 이해 당사자의 협업과 조율을 통해 결정된다는 사정도 있다. 그러므로 깊이 있는 디자인 전시라면 최종 산물뿐 아니라 디자인 과정에 대한 정보도 제공해야 한다는 주문은 합리적이다.

그렇다면 브루스 마우나 덱스터 시니스터처럼 디자인 과정을 전시장에 노출하는 방법은 그래픽 디자인 전시 전략에 유효한 단서가 될 수 있을까? 북 머신의 경우, 관객은 전시장 벽에 붙은 여러 펼친 면 시안에서 적어도 디자이너가 어떤 선택지를 두고 고민했는지, 어떤 시퀀스를 상상하고 지면을 배열했는지, 어떤 순서로 요소들이 제자리를 찾아 나갔는지 짐작할 수 있었을 것이다.[5]

5 마우, 『라이프 스타일』 567~71쪽 전시 전경 참고.

『돗 돗 돗』의 경우는 좀 불분명하다. 운 좋은 관객은 디자인에 관해 작가들이 벌이는 열띤 토론을—그런 토론이 있었다면—때맞춰 구경할 수 있었을지도 모른다. 그랬다면 구체적인 형태가 의견 교환을 통해 형성되고 결정되는 과정에 관해 값진 통찰을 얻었을 것이다. 그러나 그처럼 운이 좋지는 않은—아마도 대부분의—관객이라면, 신기한 리소그래프 프린터가 작동하며 독특한 색상과 질감의 인쇄물을 배출하는 광경에서 더 깊은 인상을 받았을지도 모른다. 두 경우 모두, 디자인에 결정적으로 영향 끼친 요인들 대부분은 어차피 눈에 보이는 종류가 아니었을 것이다. 예컨대 북 머신은 캐나다 토론토에 있는 브루스 마우 디자인에서 미리 준비한 템플릿과 지침에 따라 작동했는데, 어떤 지침은 무척 구체적이었고 ("안쪽 여백은 지면 너비의 9분의 1, 바깥 여백은 지면 너비의 9분의 2, 위 여백은 지면 높이의 9분의 1, 아래 여백은 지면 높이의 9분의 2"), 어떤 것은 다소 느슨했지만 ("3차원 그래프가 좋다"),[6] 이런 지침의 논리, 즉 왜 지면 여백은 너비와 높이를 아홉으로 나눈 단위로 결정해야 하는지, 왜 2차원이 아닌 3차원 그래프가 더 좋은지

6　마우, 『라이프 스타일』 565쪽.

는 설명되지 않는다. 마찬가지로, 『돗 돗 돗』 제작 현장을 구경하는 관객이라도, 예컨대 디자인 결정에서 핵심 요인인 예산에 관해서는 알아내기 어려웠을 것이다. 물론, 생생한 '현장'은 실시간으로 공개됐다. 그러나 오귀스트 뒤팽이 아닌 사람이 현장을 아무리 들여다본들 얻을 것은 별로 없을 것이다.

두 작업 모두에서, 현장 공개 제작은 관객보다 디자이너 자신에게 더 큰 의미가 있었을 듯하다. 즉, 전시보다는 생산 방법으로서 더 흥미로운 실험이었으리라는 뜻이다. 디자인 과정에 예측하기 어려운 조건을 부여하고, 그로써 사무실 안에서는 기대하기 어려운, 더 큰 세계의 흔적을 불어넣는다. 지면을 세계에 노출해 직접성의 아우라를 부여한다. "우리는 북 머신에 참여하는 사람들이 일종의 필터라고 생각한다. 그들의 역할은 다양하고 생생한 사건들을 포착하고 프리즘을 통과시켜 책에 담아내는 것, 이런 사건들이 다른 모든 자료와 함께 담론의 맥락에서 의미를 띠게 하는 것이다" (브루스 마우).[7] "무슨 포맷이든 너무 편해지면 부수고 싶어지기 마련이다" (덱스터 시니스터).[8]

7 마우, 『라이프 스타일』 562쪽.
8 킹, 덱스터 시니스터 인터뷰.

위 두 사례에서 디자이너의 존재는 간접적이거나 (북 머신은 현지 어시스턴트들이 운영했다) 단기적이었다면 (『돗 돗 돗』15호는 2주에 걸쳐 제작됐다), 2005년 프랑스 소도시 쇼몽에서 열린 전시회 『더치 리소스』는 좀 더 극단적인 조건을 시도했다. 네덜란드 아른험의 소규모 그래픽 디자인 대학원 베르크플라츠 티포흐라피 (WT) 전체가 쇼몽 전시장으로 학사를 옮겨 7주간 그곳에서 '수업'을 전시했기 때문이다. 쇼몽에서 해마다 열리는 그래픽 디자인 페스티벌에서 네덜란드 디자인 전시회를 기획해 달라고 의뢰받은 WT는, 기성 작품을 전시하는—쉬운—방법 대신, 학생 열한 명과 교수진이 전시 기간 내내 현지에 머물며 동시대 네덜란드 그래픽 디자인을 주제로 책 한 권을 만들기로 했다. WT 구성원은 이를 위해 쇼몽에 작업실을 차리고, 학생 한 명이 초대 디자이너 한 명씩을 맡아 강연 프로그램을 운영하고, 원고를 생산하고, 지면을 디자인했으며, 전시 마지막 날 마침내 완성된 책을 발표했다. 그리고 이 모든 과정은 매주 월요일부터 일요일까지, 매일 오후 1시부터 7시까지 관객에게 고스란히 노출됐다.

WT는 그래픽 디자이너 카럴 마르턴스와 비허르 비르마가 1998년에 설립한 실험적 대학원으로, 초기에는

전통적인 강의나 과제가 아니라 실제로 클라이언트에게 의뢰받은 작업을 중심으로 하는 실무적, 반(半) 도제식 교과 과정을 지향했다. 2005년 당시 그런 개교 이념은 여러 현실적 장벽에 부딪혀 상당히 중화된 상태였지만, 일방적인 수업이나 일정한 형식을 피하고 극소수 학생과 교수가 함께 새로운 교과 과정을 만들어 간다는 실험 정신은 여전히 유지되고 있었다. 그러므로 학교를 다른 곳으로 옮겨 한 학기의 절반을 보낸다는 발상도 다른 학교에 비해서는 좀 더 설득력 있었는지 모른다.[9]

WT 참여자들에게 이 '전시'는 독특한 사회 실험으로, 격렬한 생산 노동으로, 지겹게 긴 MT로, 또는 아쉽

9 그런 WT에서조차 모두가 이 발상을 환영하지는 않은 듯하다. "솔직히, 처음에는 싫어한 사람도 있었다.... 7주 내내 탁자, 의자, 조명, 작업 방식 전체를 바꿔 살아야 한다는 생각에 기가 막혔다.... 노출도 너무 심하고 주목도 너무 많이 받는 게 베르크플라츠 티포흐라피에 어울리지 않는다는... 어떻게 베르크플라츠가 네덜란드 디자인 전부를 대표할 수 있나?" (『더치 리소스』 9쪽). 완성된 책 간기에는 이 작업이 학생 열한 명과 초빙 디자이너 열한 명의 협업이었다고 적혀 있지만, 정작 책에 실린 글은 열 편뿐이다. 정확한 사정은 알 수 없으나, 원래 강연에는 참여했던 디자이너 펠릭스 얀선스가 책에서는 빠지겠다고 밝혔다고 한다 (『더치 리소스』 11쪽).

게 짧은 방학으로, 다양하게 경험됐을 것이다. 특히 학생들에게는 본교에서 600킬로미터 이상 떨어진 타지에서 다함께 생활하고 일하며 보낸 7주가 어떤 식으로든—긍정적으로든 부정적으로든—깊은 교육적 인상을 남겼을 것이다. 아무튼 이를 통해 그들은 360쪽 분량의 충실한 책을 만들었고, 이는 구체적인 물질적 성과로 뿌듯하게 여길 만하다. 그러나 전시회를 찾은 관객에게, 이 작업은 어떤 의미였을까?

베르크플라츠 티포흐라피는 일종의 살아 움직이는 전시, 진화하는 학교가 되어 쇼몽 페스티벌에 들어왔다. 그러나 작업 과정에서 볼 만한 건 별로 없다. 최면 걸린 표정으로 컴퓨터 앞에 앉아 있거나 망연히 돌아다니는 사람 몇 명이 고작이다. 이따금 누군가가 커피를 내리려고 자리에서 일어나기도 하고, 모두 점심을 먹으러 나가 버리기도 한다. 관객 입장에서는 무척 실망스러운 일일 테다. 하지만 시간을 잘 골라도 자리에 있는 사람은 어차피 절반밖에 없다. 지금 그나마 좀 바빠 보이는 사람이 딱 둘인데, 그중 하나는 인터넷에서 음원 파일을 내려받는 일을 두고 누군가와 통화 중이다. 다른 한 명은 제프[학생]의

여덟 살 먹은 아들 레진인데, 서버로 쓰이는 컴퓨터
에 앉아 포켓몬 자객과 대결 중이다.[10]

이와 비슷하게 호기심과 무료함이 섞인 감정을, 우리는
2014년 국립현대미술관 서울관에서도 느꼈다. 그곳 교
육관 2층에는 국립현대미술관이 독일 바우하우스 데사
우 재단과 공동 주최한 전시회 『바우하우스의 무대실
험─인간, 공간, 기계』의 일부로 파주타이포그라피학
교(PaTI)가 작업실을 차려 놓고 있었다. 3개월이 넘는
전시 기간을 그곳에서 공부하고 작업하며 보내려고, 학
교를 통째 옮겨 놓은 상태였다. 그래픽 디자이너 안상
수가 2013년에 설립한 대안적 디자인 교육기관 PaTI의
학생들은 이 임시 작업장에서 수업과 작업을 이어가는
한편, 전시 기획자 토어스텐 블루메의 지도로 한글 '활
자 춤' 공연을 준비했다.[11] 바우하우스에서 무대 공방을

10 폴 엘리먼, 「다른 학교들」(Other Schools), 『더치 리소스』
 340쪽.
11 PaTI는 한 해 전 타이포잔치 2013 개막식에서─역시 블루메와
 함께한 협업으로─「활자 춤」을 처음 시도한 바 있다. 『바우하
 우스의 무대실험』에서는 본격적으로 발전된 활자 춤을 네 차
 례 공연으로 나눠 선보였다.

이끌었던 크산티 샤빈스키에게 영감 받은 설치 작품을 제작해 전시하기도 했다.

이처럼 다양한 활동을 연결한 주제는 '바우야! 놀자'였다. 바우하우스의 활동을 '놀이, 파티, 작업'으로 규정했던 요하네스 이텐을 본받은 듯한 주제였다.[12] 익숙한 영역에서 벗어나 관료적으로 청결한 미술관 건물에 입주한 학생들이 얼마나 자유롭게 '놀' 수 있었을지는 심작하기 어려우나, 낯선 환경을 자신들의 이미지에 따라 변형하고, 거기에 적응하고, 그래픽 디자이너가 흔히 사용하지 않는 매체인 몸을 써서 작업하고, 이를 관중 앞에서 발표한 경험은 참가자들에게 필경 강렬한 기억으로 남았을 것이다.[13] 더욱이 구호, 구상, 설치, 심지어 몸놀림을 통해 현대 디자인의 시원에 있는 전설적 실험 학교와 동일시하는 과정을 통해, 신생 학교 PaTI의 구성원은 든든한 조상신과 신접(神接)하는 영적 체험까지 얻었을지도 모르겠다.[14] 그러나 적당하지 않은 때에—공

12 '우리의 놀이, 우리의 파티, 우리의 작업'(Unser Spiel, unser Fest, unser Arbeit)은 요하네스 이텐이 1919년 바우하우스 교수로서 행한 첫 연설의 제목이다.

13 박하얀, 양민영, 편, 『바우야!놀자』 중 참가자 인터뷰 참고.

14 이 점에서 PaTI의 '바우야! 놀자'는 형식 면에서 유사한 WT의

연도, 수업도, 활동도 없는 시간에—전시장을 찾은 운 나쁜 관객에게, 미술관을 점유한 학교의 조용한 작업실은 '놀이'도, '파티'도, 그렇다고 '작업'도 없이 오직 '놀 뿐'이라는 구호만 걸린, 조금은 생경하게 무료하고 공허한 풍경을 제시했다. 한국에서 가장 영향력 있는 그래픽 디자이너가 "새로운 멋짓 가르침의 독립적 실천"을 표방하며[15] 세운 대안 학교의 교실은 어떤 모습일지 궁금했다면, 조금이나마 호기심을 충족했을지도 모르겠다. 학교 건축에 정통한 전문가라면, 가구 디자인이나 배치 방식에서 어떤 심오한 의미를 읽어 냈을 수도 있겠다. 그러나 나머지 관객에게, 이 현장은 디자인이나 교육에 관

『더치 리소스』와 흥미롭게 대비된다. 둘 다 기존 제도 교육의 틀을 거부하는 교육 기관이 일시적으로 장소를 옮겨 관객이 보는 앞에서 실시간으로 학업을 진행한 프로젝트였지만, 이런 비범한 시도에서조차 PaTI가 계승과 구현(100년 전에 개교한 바우하우스를 통해 600년 전의 세종을 만난다)을 표방한 반면, WT는 단절과 이동을 강조했다. "그러나 우리는 학교를, 그 내용물과 정체성을 통째 다른 곳으로 옮기는 이야기를 하고 있다. 심지어 그곳에 가면 마치 다른 학교가 되어 있을 것처럼…" (엘리먼, 「다른 학교들」 338쪽).

15 초창기 PaTI 웹사이트의 학교 소개에 있던 문구다.

해 특별한 통찰을 제공해 주지 않는 세트장과 별다를 바가 없었을 것이다.

위 사례들이 모두 특정 과업을 전제한 상태에서 전시장을 작업실로 전유했고, 따라서 적어도 명목상으로는 창작 과정을 엿볼 기회를 제공했다면, 디자이너 겸 미술가 김영나는 그처럼 미리 천명한 목적 없이, 이동과 전이를 스스로 체현하는 퍼포먼스로서, 문화역서울 284의 전시실 하나를 53일간 점유했다.[16] 2012년 9월에 개막하는 전시회 『인생사용법』에 참여 작가로 초대받은 그는, 전시 기간과 자신이 암스테르담에서 서울로 거처를 옮기는 시기가 일치한다는 데 착안해, 전시장 일부를 임시 작업실로 사용하기로 했다.[17] 그렇게 마련한 「일시적인 작업실, 53」에 그는 장차 필요한 가구와 물건들을 제작해 설치하고 암스테르담 작업실에서 가져온 물건 일부를 함께 진열했다. 덕분에 문화역서울 284

도판 8, 9

16 김영나는 WT에서 (2006~8년에) 공부했고, 2012년 귀국 후 한국에 체류하는 동안 PaTI에서 가르친 적이 있다. 『바우하우스의 무대실험』에 작가로도 참여했다.

17 큐레이터 김성원이 총감독한 『인생사용법』은 디자인과 생활의 새로운 관계 탐색을 주제로 여러 분야 디자이너 서른여섯 팀이 참여한 전시회였다.

2층의 작은 방은 한 개인 창작자의 과거와 미래 사이에 놓인 중간 공간, 일종의 시간적 대기실이 됐다. (문화역서울 284가 한때 기차역이었다는 사실과 맞닿는 측면이었다.) 나날이 작가는 이곳에 출근해 이메일을 처리하고, 작품을 디자인하고, 사람을 만났다. 관객은 이 모든 활동을 구경할 수 있었다. 이와 같은 항시 노출이 부담됐는지, 작가는 방 한구석에 들어가 숨을 수 있는 구조물을 설치하기도 했다.

이 작업에 관해서도 같은 질문을 해 보자. 전시회의 일부로 한시적으로 공개 운영된 디자이너의 작업실은 관객에게 어떤 의미가 있었을까? 물론, 사람들은 창작자의 작업실이 어떤 모습일지 궁금하게 여긴다. 디자이너는 어떤 책상과 의자를 쓸까? 거기에는 어떤 장비와 소품들이 있을까? 어떤 화초를 어떤 화분에 심어 키울까? 「일시적인 작업실, 53」은 이런 궁금증에 어느 정도 답해 줄 것 같았지만, 작품은 그리 단순하지 않았다. 공간에 설치된 물건 중 무엇이 '실제' 작업실 요소이고 무엇이 전시를 위해 따로 설치한 장치인지가 불분명했기 때문이다. 예컨대 작업대 위에는 여느 디자인 스튜디오처럼 아이맥과 필기도구 등 익숙한 물건들도 있었지만, 이외에도 퍼포먼스 제목이 찍힌 인쇄물이나 전시장 체

류 일수를 나타내는 커다란 숫자 등 명백히 자기 지시적인 요소도 있었다. 자연주의를 거스르는 이런 장치들은 공간에 픽션의 단서를 배치하면서, 관객이 작가의 작업실에 들어와 있다는 순진한 믿음을 의심하게 했다. 작가를 전에 본 적 없는 관객이라면, 책상에 앉아 있는 인물이 정말로 김영나 작가인지 아니면 대역인지, 또는 전시장을 지키는 도우미인지조차 확실히 알 수 없었을 것이다.

「일시적인 작업실, 53」의 묘미는 이렇게 이주 도중에 있는 작가 자신의 심리적 불확실성을 공간의 정체에 관한 불확실성으로 전환해 관객과 공유한다는 데 있었다.[18] 관객 입장에서, 이런 불확실성을 해소하기에 가장 좋은 방법은 간단히 책상에 앉은 인물에게 말을 걸어 보는 것이었다. 이는 「일시적인 작업실, 53」의 또 다른 의미를 시사한다. 북 머신과 『돗 돗 돗』 15호, 『더치 리소스』, '바우야! 놀자'는 모두 관객의 눈앞에 작업 현장을 펼쳐 놓았지만, 둘 사이에는 보이지 않는 장막이 있어서 관객은 일정한 거리를 두고 구경꾼의 위치에 머물 수밖

18 또는, "이주 과정에서 오는 추상적인 불확실성을 물리적인 공간과 일상적인 행위를 통해 구체화할 수 있지 않을까?" (김영나, 작품 설명, 『인생사용법』 전시 도록 20쪽).

에 없었다.[19] 그러나 훨씬 작고 친밀한 규모로 꾸며진 「일시적인 작업실, 53」에서는 관객이 작업을 인지하는 순간 스스로 퍼포먼스의 일부가 됐다. 관객은 작가와 그의 작업 환경을 단순히 대상화해 구경하는 데 머물지 않고, 작가와 대화하고 질문하고 토론하며 작업에 접근하고 공간을 공유할 수 있었다. 이렇게 작가의 임시 작업실은 제한된 범위에서나마 의미 있는 사회적 차원을 획득했다.[20]

•

'작업실을 전시장으로 옮겨 일정 기간 그곳에서 공공연히 운영하며 작품 생산 과정을 실시간으로 공개한다' ─ 언뜻 기발하고 재미있는 발상처럼 들린다. 그렇지만 이

19 이 장막은 규모일 수도 있고 분위기일 수도 있으며, 작업에 동원된 제도나 기관의 언어일 수도 있다. 「일시적인 작업실, 53」이 거대한 공간(『더치 리소스』)이나 전형적인 화이트 큐브(북머신, 『돗 돗 돗』, '바우야! 놀자')가 아니라 문화역서울 284의 작은 방 하나를 독립적으로 점유한 것은 그런 장막을 걷어내는 데 도움이 됐을 것이다.

20 김영나는 2020년 베를린의 전시 공간 A-Z에서 이 작업을 변주한 「일시적인 작업실, 56」(Transitory Workplace, 56)을 진행하기도 했다. 2012년 서울 작업이 이주 과정에서 느끼는 불안과 일시성에 주목했다면, 2020년 버전은 코로나19로 인한 봉쇄 상황에서 느끼는 불확실성과 고립감을 다뤘다.

'재미'의 정체는 뭘까? 예술과 삶이 마침내 만나는 순간에 관한 상상일까? 창작자의 신비한 내면에 들어가는 열쇠에 대한 기대일까? 아니면 좀 더 불길하게, 리얼리티 TV처럼 타인의 일상을 엿보고 싶다는 관음증일까? 그렇다면 혹시 그런 충동을 부채질하는 전략은 전시(exhibition)를 노출증(exhibitionism)으로 변질시켜 관객의 관음증과 공모를 꾀하는 악덕 아닐까?

객관적 효과를 차치하고, 전시 공간에서 실시간으로 생산 활동을 벌인다는 발상 자체에서 긍정적인 가치를 찾는다면, '사건'으로서 그래픽 디자인 전시회의 가능성을 생각해 볼 수 있다. 예컨대 비틀스가 말년에 예고 없이 행한 건물 옥상 콘서트가 실제 음악적 가치와 무관하게 대중음악 생산과 소비의 익숙한 패턴에 충격을 가한 사건으로 기억되듯, 여기서 다룬 사례들은 성과의 실체와 별개로 일종의 도발이자 비범한 사건으로 기억에 남아 있다. 이들은 관객과 비관객 (실제로 쇼몽을 찾아간 사람이 얼마나 되겠는가) 모두에게 '디자인 전시를 저렇게 할 수도 있구나' 하는 각성의 계기가 됐다. 그러나 비틀스 이후 옥상 콘서트가 어떤 도발도 될 수 없었던 사실은 기억해야 할 것이다. 진정한 사건은 되풀이되지 않는 법이다.

2016년과 2017년에 한국에서 열린 두 전시회는 그래픽 디자인 전시 전략과 연관해 흥미로운 참고가 된다. 하나는 2016년 서울 일민미술관에서 열린 『그래픽 디자인, 2005~2015, 서울』이고, 또 하나는 2017년 서울시립미술관 SeMA창고에서 열린 『W쇼―그래픽 디자이너 리스트』이다. 우리는 두 전시에 각각―최성민은 김형진과 함께 전자에, 최슬기는 김영나, 이재원과 함께 후자에― 공동 기획자로 참여했다. 이 글은 두 전시회를 비판적으로 돌이켜 보면서 필자들이 나눈 대화에 바탕을 둔다.

도판 13, 14

도판 15, 16

최슬기: 『그래픽 디자인, 2005~2015, 서울』과 『W쇼』는 여러 면에서 흥미롭게 비교할 만하다. 모두 한국 그래픽 디자인의 최근 역사를 다뤘고, 작품을 조사 분석해 나름의 데이터베이스를 만드는 일로 기획 작업을 시작했으며, 그렇게 정리된 데이터베이스를 전시 공간에 제시하는 문제에 맞닥뜨렸다는 점에서 그렇다. 그런데 이

처럼 접근법에는 유사성이 있었지만, 두 전시회가 실제로 작품을 제시한 방식은 무척 달랐으며, 이 차이는 두 전시의 서로 다른 동기와 기획 의도를 반영했다고 생각한다.

최성민:『그래픽 디자인, 2005~2015, 서울』은 몇몇 소규모 스튜디오와 개인 디자이너가 새로운 아이디어와 사회관계를 시험하기 시작한 2000년대 중반 이후 한국 그래픽 디자인이 어떻게 변했는지 기록하고 성찰해야 한다는 인식에서 출발했다. 먼저, 우리는 해당 시공간을 대표한다고 여겨지는 작품 101점을 선정했다. 엄밀한 선정 기준은 없었지만, 새로움이나 파급 효과, 연관 사업이나 의뢰인 등을 고려했고, 우리 자신의 "취향과 편견, 친숙도처럼 주관적인 요소"도 배제하지는 않았다.[1] 이렇게 선정, 정리된 작품 목록은 전시 전체의 기반이 됐다.

　이어, 우리는 선정 작품을 분석해 인트라넷 사이트 「101개 지표」를 구축했다. 작품을 디자인한 인물의 나이와 활동 지역, 출신 학교, 실무 경력 등 배경 정보에서부터 의뢰인, 저자, 편집자, 큐레이터, 인쇄소, 프로그래

1　김형진, 최성민, 기획자 서문,『그래픽 디자인, 2005~2015, 서울』전시 도록 6쪽.

머 등 작업에 관여한 개인과 단체까지 연관 정보가 망라된 온라인 카탈로그였다. 이에 더해, 작품별로 두드러지는 기법이나 장치도 분석했다. 가운데 맞추기, 겹쳐 찍기, 글줄 끊어 쌓기, 반어적 원근법, 내용 노출, 북한 글자체 등 77개 항목으로 구성된 장치/기법 목록을 통해 해당 시기 그래픽 디자인의 피상적 특징을 일람해 보려는 시도였다.[2]

최슬기: 최종적으로 선정한 작품 수가 101점이었던 점에서 의미를 찾으려는 이들이 있었다.

최성민: 우리는 어떤 작품을 몇 점 선정하느냐보다 오히려 포획된 작품들을 어떻게 해부하느냐에 중점을 뒀

2 이 기법/장치 목록은 "동시대 그래픽 디자인의 시각적 경향을 탐구"하는 웹사이트 '트렌드 리스트'(trendlist.org)를 연상시킨다. 2011년 미할 슬로보다와 온드르제이 지타가 공동 개발한 트렌드 리스트는 2022년 현재 운영이 잠정 중단된 상태다. 슬로보다는 인터넷의 영향으로 형식이 의미를 잃고 엇비슷한 아류 디자인이 범람하게 된 현실이 트렌드 리스트를 개발한 동기라고 말한다. "트렌드 리스트는 온라인에서 언제나 보이던 형식주의와 반복되는 시각 언어에 대한 반응이었다" (미할 슬로보다, 2020년).

다. 최종 사이트에 수록된 작품은 101점이었지만, 그 수는 49점이나 203점이어도 상관없었을 것이다. 「101개 지표」의 목적은 '걸작'을 가려내 모시고 기념하는 일이 아니라 오히려 작품을 해부하고 신비를 벗겨 내는 데 있었다.

최슬기: 그처럼 조사와 분석에 치우친 성격을 뒷받침하듯, 「101개 지표」는 마치 도서관에 있는 검색용 터미널처럼 관객들이 사용할 수 있도록 전시장에 설치됐다. 「101개 지표」의 물리적, 시각적 존재감은 미미했다. 오히려, 전시장을 지배한 요소는 그 자료를 '해석'한 작품들이었다.

최성민: 그렇다. 그래픽 디자이너뿐 아니라 건축가, 저술가, 평론가, 출판인, 미술가를 초대해 「101개 지표」에 다양한 방식으로 반응하는 작품을 의뢰했다. 우리는 이러한 접근법이—논쟁적일 수도 있지만—그래픽 디자인 전시 문제에 대한 하나의 해답이라고 주장했다. 전시 도록에 실린 기획자의 글을 인용해 보겠다.

이런 연출을 두고 누군가는 지나치게 에둘렀다고 생각하거나 필요 이상으로 멋을 부렸다고 느낄 수도 있다. 그러나 어쩌면 그래픽 디자인 전시에 관해서는 이처럼 '해석된 풍경'을 보여 주는 것이 오히려 정직하고 직접적인 방법일지도 모른다. 실제 생활 공간이 아닌 미술관에서, 그래픽 디자인을 참으로 '있는 그대로' 보여 줄 방법은 없다. 그런 목적으로 행해지는 활동이 아니기 때문이다. 그래픽 디자인은 자기 충족적인 활동이 아니라 내용과 맥락에 의존하는 활동이기 때문이며, 또한 협력자와 사용자에 의해, 그들이 더해 주는 시각과 의미에 의해 확장, 설명, 변환, 향유되는 예술이자 언어이기 때문이다.[3]

최슬기: 실제로,『그래픽 디자인, 2005~2015, 서울』에 전시된 작품들은 다양한 매체와 형식을 통해 그래픽 디자인의 "확장, 설명, 변환, 향유"를 시도했다.

최성민: 예컨대 디자이너 김형재와 도시 연구자 박재현으로 구성된 창작 집단 옵티컬 레이스는 「101개 지표」

3 김형진, 최성민, 기획자 서문,『그래픽 디자인, 2005~2015, 서울』전시 도록 4쪽.

에 포함된 디자이너들의 생애 주기와 사회 경제사 연표를 병치하는 대형 벽화를 선보였다. 월간 『디자인』 편집장 전은경과 전임 아트디렉터 원승락은 해당 시기 『디자인』에 실린 그래픽 디자이너 인터뷰에서 스튜디오 프로필을 발췌한 다음, 사진에서 디자이너의 신체를 지우고 주변만을 남겨 디자이너를 둘러싼 환경의 공통점과 차이를 부각하는 작품을 전시했다. 데이터 시각화 전문가 소원영은 그래픽 디자이너와 주변 협력자의 인맥을 역동적으로 시각화하는 애플리케이션을 개발했다.

　이들 작업이 인물에 초점을 뒀다면, 「101개 지표」에서 분석한 작품들에 주목한 작업도 있었다. 사진 미술가 김경태는 친밀한 크기가 특징인 책을 극도로 줌인해 세밀하게 촬영하고 기념비적인 규모로 확대한 사진 연작도판 14 을 출품했다. 그래픽 디자인에 내재한 모순, 즉 이상적 순수 평면성과 현실 매체가 지니는 물질성의 긴장을 포착해 낸 작품이었다. 평론가 임근준은 젊은 그래픽 디자이너 김규호, 조은지와 협력해 몇몇 작품에 관한 강의 영상을 제작했다. 일부 강의는 전시 기간에 미술관 현장에 별도로 조성된 세트에서 녹화됐다.

　기존 작품을 해체하고 요소를 추출해 새로운 작품으로 재조합하는 방법은 몇몇 작업에서 조금씩 다른 양태

로 사용됐다. 예컨대 편집자와 저술가, 디자이너로 이루어진 창작 집단 잠재문학실험실은 「101개 지표」 수록 작품에 쓰인 언어에 집중했다. 그들은 일정한 규칙을 통해 작품에서 텍스트 요소를 필터링하고 재조합해 새로운 시 연작을 생성하고, 이 과정의 시각적 흔적을 인쇄물로 제작한 다음, 생성된 시를 작품 제목으로 붙였다. 미술가 Sasa[44]와 그래픽 디자이너 이재원은 101개 작품 각각에서 글자 하나씩을 샘플링하고 재조합해 포스터와 가방, 배지 등 기념품을 제작했다. 그래픽 디자인 스튜디오 겸 디지털 스텐실 인쇄 공방 코우너스는 특별히 개발한 컴퓨터 소프트웨어를 이용해 기존 그래픽 디자인 작품 이미지를 분해한 다음 관객 스스로 자유로이 재결합해 디지털 스텐실로 인쇄할 수 있는 시스템을 설치했다.

최슬기: 「101개 지표」에 정리된 '장치/기법'에 주목한 작품도 있었다.

최성민: 종합 제작자 겸 미술가 길종상가가 그랬다. '가운데 맞추기', '단색', '사물 같은 글자 / 글자 같은 사물', '암시적 추상 도형' 등 일부 장치/기법을 형상화한 3차

원 오브제와 유사 가구 시리즈를 제작했다. 그렇지만 전시 기획진이 정리한 자료 내용에 의존하지 않고 해당 시기 한국 그래픽 디자인에 대한 거시적 관찰을 작품화한 작가도 있었다. 독립 서점 북 소사이어티는 김영나의 그래픽 디자인 스튜디오 테이블 유니온, 공간 디자인 스튜디오 COM과 공동 제작한 작품을 통해, (대부분 「101개 지표」에 포함되지 않은) 일회성 인쇄물 컬렉션 「불완전한 리스트」를 제시했다. 건축 설계 사무소 '설계회사'는 독립 출판과 그래픽 디자인을 반어적으로 기리는 기념비를 전시했다. 잉크 대신 콘크리트로 도포된 종이를 불안정하게 쌓아 올린 기둥 형태 조형물이었다. 마지막으로, 그래픽 디자이너 김성구의 대형 평면 작품 「요세미티 산에서 외골수 표범이 흰 사자와 우두머리 호랑이를 뛰어넘는다」는, 제목이 암시하듯, 2005년 '타이거'에서부터 2015년 '엘캐피탄'까지 애플 매킨토시 OS에 포함된 바탕 화면 이미지를 짜깁기한 가공 풍경화였다.

최슬기: 결과적으로, 『그래픽 디자인, 2005~2015, 서울』은—제목과 달리—그래픽 디자인 전시회처럼 보이지 않았다. 전시된 그래픽 디자인 작품이 별로 없었으니 그럴 만도 했다.

최성민: 어쩌면 이 행사에 더 어울리는 표현은 '그래픽 디자인을 주제로 하는 다원 예술 전시'였는지도 모른다.

최슬기: 전시는 적지 않은 논란을 불러일으켰다.

최성민: 관객 반응이 뚜렷하게 갈렸다. 일부에서는 책이나 포스터 등 흔한 물건을 제시하지 않고 디자인 전시의 새로운 형식을 제안한 대담성을 높이 평가했다. 반면, 이런 접근법이 과장된 허사라고 평가절하하는 쪽도 있었다. 기획진의 자기 비판적 접근법을 이해한 이가 있는가 하면, 반대로 전시 전체가 거창한 자화자찬이라고 보는 시각도 있었다.[4]

최슬기: 그래픽 디자인에 관한 전시, 따라서 무엇보다 그래픽 디자인에 관심 있고 이를 실천하거나 공부하는 사람들을 위한 전시에서 오히려 소외감을 느낀 관객도 적지 않았을 것 같다. 애초에 자신의 일상과는 다소 거리가 있어 보이는 작업이—문화 영역에서 소수 관객을

4　『그래픽 디자인, 2005~2015, 서울』에 대한 비판적 시각이 정식 출간된 예로는 오창섭의 『우리는 너희가 아니며, 너희는 우리가 아니다』(서울: 999아카이브, 2016년)가 있다.

위해 생산된 디자인이―주제인 것도 심리적인 장애물이었을 텐데, 그마저도 더 이해하기 어려운 '현대 미술'의 언어로 이야기되고 있었으니까.

최성민: 『그래픽 디자인, 2005~2015, 서울』에서 어떤 '엘리트 의식'을 봤다면, 아마 틀리지 않은 관찰일 것이다. 전시를 기획한 우리는 물론 전시에서 거론하는 디자이너 다수는, 물질적이거나 사회적인 의미에서는 아니더라도 문화 자본 측면에서는, 엘리트 집단에 가깝다고 말해도 억지는 아니다.

최슬기: 어떤 의미에서, 『W쇼』는 일민 전시에 비판적으로 화답하는 전시였다. 『그래픽 디자인, 2005~2015, 서울』에 엘리트 의식이 배어 있었다면, 그것이 단지 소수 '우리'의 막연한 선민의식 또는 피포위 의식이나 '그들' 다수의 몰이해가 아니라 구체적이고 구조적인 권력 문제와도 연결되어 있음을 시사하는 계기가 있었다. 전시가 폐막한 지 몇 달 후, 이 전시를 지지했을 뿐 아니라 수년간 한국 미술과 그래픽 디자인계에서 중요한 역할을 했던 일민미술관의 남성 학예실장이 자신의 지위를 이용해 젊은 여성 미술인에게 성폭력을 가했다는 폭

로가 나왔고, 그에 따라 그가 미술관에서 사직하는 일이
벌어졌다. 이는 『그래픽 디자인, 2005~2015, 서울』이
대표하게 된 어떤 시공간의 엄연한 성차별을 노출시키
는 계기가 됐다. 단적인 예로, 일민 전시의 기초가 된 「101
개 지표」에는 디자이너가 총 45명 등재되어 있는데, 그
중 여성은 아홉 명밖에 없다. 전시 참여 작가 27명 중 여
성은 일곱 명에 불과했다. 일민 전시가 기록하고 기념한
'소규모 스튜디오'의 생태계가, 적어도 성차별 문제에
관한 한 자유롭고 수평적인 공동체가 아니라 위계 사회
의 축소판이었음을 말해 주는 단서다. 그리고 이 축소판
사회의 관문에서 게이트키퍼 노릇을 했던 어떤 인물이,
바로 게이트키퍼로서 자신의 힘을 이용해 폭력을 저질
렀다는 고발은, 이런 구조적 문제를 선명히 일깨워 줬다.
이에 대한 직접적 대응으로, 여성 그래픽 디자이너들을
주축으로 정책 연구 모임 WOO가 결성됐고,[5] 1년 후 이
단체의 활동에 직간접적으로 힘입어 『W쇼』가 열렸다.

5 2016년 11월 27일 발기인 22인이 주도해 결성되고 디자이너
 김린이 대표를 맡은 WOO는 1년으로 한정된 활동 기간에 다
 양한 조사, 연구, 자료 수집, 캠페인 활동을 벌였다. WOO의 활
 동상은 페이스북 페이지에 기록되어 있다. https://www.face
 book.com/groups/wearewoo.

최슬기: WOO 회원으로서, 우리(김영나, 이재원, 최슬기)는 한국 여성 디자이너의 작업에 관한 전시를 만들어 단체의 활동에 이바지하고자 했다. 초기 전시 기획은 신해옥도 함께했고, 전시와 연계해 진행된 조사 연구 작업에는 김린, 이윤정, 이현송이 참여했다. 전시를 실제로 실현하는 데는 서울시립미술관 큐레이터 윤민화의 역할이 컸다.

이렇게 만들어진 『W쇼―그래픽 디자이너 리스트』는 지난 30년간 한국에서 발표된 여성 그래픽 디자이너 91인의 작품 85점을 기리는 전시회로 꾸며졌다.

최성민: 그런 의미에서, '그래픽 디자이너 리스트'라는, 성별이 한정되지 않은 부제는―'그래픽 디자인, 2005~2015, 서울'과 마찬가지로―대표성을 다소 호도하는 장치였던 셈이다. 일민 전시가 제목에 밝힌 시기와 지역의 모든 디자이너를 대표하지 않은 것처럼, 『W쇼』도 애초에 모든 그래픽 디자이너를 모집단으로 삼지는 않았으니까.

최슬기: 두 제목 모두 특정 집단이 자신의 당파성을 짐짓 무시하고 보편성을 선언했다는 점에서는 상통하지만,

둘 사이에는 뜻깊은 차이가 있다. 남성 중심 디자인계에서 '그래픽 디자이너'라는 중립적 용어가 남성 디자이너를 과잉 대표해 온 것은 사실이고, 그런 의미에서 '그래픽 디자이너 리스트'라는 일반적인 이름으로 여성 디자이너만을 호출하는 데는 지배 권력의 관행을 비판적으로 전유하는 의미가 있었다. 그러나 '그래픽 디자인, 2005~2015, 서울'이라는 이름으로 특정 세대와 성향의 디자이너들을 호출하는 데서 그와 같은 무게의 사회적 의미를 읽기는 어려웠을 것이다.

최성민: 두 전시의 유사성은 제목의 수사법을 넘어 기획에 관한 접근과 전시 방법에서도 얼마간 확인된다. 『그래픽 디자인, 2005~2015, 서울』과 유사하게, 『W쇼』도 작품을 선정하고 분석해 정리하는 작업에서 출발했다. 그리고 그렇게 완성된 '데이터베이스'가 신작의 바탕으로 쓰였다는 점도 비슷했다.

최슬기: 그러나 일민 전시와 달리 『W쇼』 기획진에게는 자료에 정리된 작품들을 전시장에서 직접 가시화하는 일이 무척 중요했다. 『그래픽 디자인, 2005~2015, 서울』에서 101개 작품이 얼마간 연구를 위한 대상 또는

창작을 위한 재료로 쓰였다면, 『W쇼』에서 제시하는 85개 작품은 그렇게 대상화할 소재가 아니었다. 삐딱한 시선이나 자기 회의적 태도가 끼어들 여지도 없었다. 우리가 다루는 작품과 인물은―단순한 우상화나 '정본 목록'(canon) 수립은 경계하면서도―있는 그대로 존중해야 마땅했다. 전시 소개를 인용해 본다.

> 무대 중앙에서 무대 뒤까지를 훑으며 눈에 보이는 점을 하나하나 수집하는 방식으로 구성한 이 리스트는 여전히 거칠고 듬성한 미완성 체계이다. 포함되지 않은 인물도 많고, 작품 선정 기준도 철저히 객관적이지는 않다. 그뿐만 아니라 시각적 결과물을 중심으로 수집한 목록이다 보니, 후학 양성에 힘쓰는 교육자, 디자인 토론 문화를 이끄는 연구자와 저술가, 그리고 디자인 협업에 참여하는 여러 분야 전문가의 중요한 공헌은 제외할 수밖에 없었다. 이 리스트는 어떤 폐쇄적인 명예의 전당이 아니라 꾸준히 갱신되고 반박되어야 하는 제안이다.[6]

6 김영나, 이재원, 최슬기, 기획자 서문, 『그래픽』 41호 2쪽.

최성민: 『W쇼』에는 텍스트, 사진, 영상, 사운드 설치, 웹사이트 등 다양한 매체 작품이 전시됐다.

최슬기: 이 점 역시 『그래픽 디자인, 2005~2015, 서울』과 상통하는 면이지만, 신작을 위주로 하는 그래픽 디자인 전시회가 재료와 매체 면에서 다원적인 모습을 보이는 것은 2010년대 이후 한국에서 조금씩 확산한 현상이기도 했다. 예컨대 2011년 부활한 국제 타이포그래피 비엔날레 타이포잔치에서는 그래픽 디자이너가 일상적으로 다루는 매체 외에도 설치와 영상, 조각 작품이 적지 않은 비중을 차지한다.

최성민: 일민 전시와 비교할 때, 『W쇼』의 신작 중에는 전시의 출발점인 기성 작품들에 밀접히 결합하는 작품들이 더 많았다. 예컨대 『W쇼』에서 물리적으로 가장 큰 비중을 차지한 텍스처 온 텍스처(신해수, 정유진)의 「아카이브」는 기획진이 수집해 정리한 여성 디자이너 작품 85점을 사진 85장으로 온전히 시각화했다.

도판 15

최슬기: 선정 작품 중에는 실물이 희소해 관객에게 노출하지 못하는 물건도 있었고, 방대한 시스템의 일부분

인 탓에 한정된 규모로는 의미를 제대로 전하지 못하는 작품도 있었으며, 애초에 손에 잡히는 물건이 아닌 작품도 있었다. 텍스처 온 텍스처의 작업은 이처럼 실물을 직접 공개할 수 없는 현실을 우회하는 방법이기도 했지만, 또한 아무리 실물을 전시해도 직접 경험에는 한계가 있을 수밖에 없는 전시 조건에서, '실재'에 대한 환영을 제시하기보다 아예 특정한 '뷰파인더'를 통해 해석된 대상의 특질을 제시한다는 전략이기도 했다. 작가는 기획진과 면밀히 논의하며 선정 작품마다 흥미롭고 뜻깊은 측면을 찾아냈고, 이를 포착하는 방법을 연구했다. 그래서 어떤 작품은 전체 윤곽이 아니라 세부를 확대해 보여 줬다. 질감에만 주목한 작품도 있었다. 때로는 대상을 반영해 사진 구도를 결정하기도 했다. 작품에 따라서는 겉모습이 아니라 내용 자체를 들여다보고 사진을 통해 이야기를 표현하기도 했다. 화면 기반 작품은 컴퓨터 모니터나 태블릿 PC 등 실제 기기에 표시된 상태를 촬영해 현실성을 강화했다. [7]

7 이 사진들은 『W쇼』 전시 도록을 겸해 출간된 『그래픽』 41호 46~201쪽에 충실히 소개되어 있다.

최성민: 「아카이브」가 설치된 방식은 여성 디자이너의 성취를 기리고자 하는 주최 취지와 '명예의 전당'을 거부하고자 하는 기획 의도가 조심스럽게 결합한 모습을 보였다.

최슬기: 작가는 사진을 가로세로 1미터가량 되는 정사각형으로 인쇄한 다음 나무 프레임에 설치해 전시 공간에 산포시켰다. 프레임 하나에는 위아래로 패널을 두 개씩 부착했고, 패널 앞뒤에 사진을 배접했다. 패널과 패널 사이에는 높이 50센티미터가량 되는 간격이 있었는데, 이 공백을 통해 격자처럼 배치된 다른 프레임들이 눈에 들어오게 했다.

최성민: 설치 프레임은 높이가 상당히 높아 (3미터가량 되는) 때때로 관객에게 '올려 볼 것'을 권했지만 ('명예의 전당'이 조성될 뻔한 순간이다), 패널 사이에 열린 공백은 다른 프레임의 존재를 눈에 들어오게 하면서 개방성과 수평성을 암시했다 ("꾸준히 갱신되고 반박되어야 하는 제안"). 한편, 여러 프레임이 시각적으로 중첩되며 조성된 격자는 전체적으로 매트릭스 같은 인상을 강화하면서, 서로 다른 맥락에서 제작된 작품들을—"여

전히 거칠고 듬성한 미완성 체계"를—하나로 엮는 효과를 발휘했다.[8]

최슬기: 나머지 신작들은 「아카이브」를 둘러싸고 변주하는 양상을 보였다. 이처럼 기존 작품(역사)과 신작(현재와 미래)이 뚜렷한 중심-주변 관계를 보였다는 점 역시 『W쇼』가 『그래픽 디자인, 2005~2015, 서울』과 구별되는 부분이다. 일민 전시에서는 '역사', 즉 기존 작품 분석 자료가 짐짓 부재했던 탓에, 신작들은 중심 없이 분산된 모습을 보였기 때문이다. 양으뜸의 「붙은 말」은 제목 그대로 기존 작품에 '붙여' 쓴 말로서, 「아카이브」에 소개된 작품들에 관한 확장된 캡션에 해당하는 작업이었다. 예를 들어, 안지미가 디자인한 알마 출판사 아이작 뉴턴 시리즈에는 "지구가 끌어당긴 사과는 빨간색이었습니까?"라는 물음이, 현대 여성의 멋을 담았다고 홍보된 류양희의 서체 「아리따 부리」에는 "여성이 디자인한 서체가 여성적일 때, 이 상황에서 드러난 여성 디자이너의 태도는 여성적입니까?"라는 말이 붙었다. 이

8 '매트릭스'는 요소들이 가로세로로 나열되어 체계를 구성하는 모습을 묘사하는 말이지만, 또한 모체(母體)를 뜻하기도 한다. '모계 사회'(matriarchy)와 어원이 상통한다.

처럼 「붙은 말」은 관련 작품을 근접 해설하는 말이 아니라 일정한 거리에서 해석하고 논평하는 작업이었기에, 단순 결부가 쉽사리 일어나지 않도록 「아카이브」에서 분리된 공간에 따로 설치됐다.[9]

최성민: 여성 디자이너의 작품 목록과 상당히 간접적으로 연계되거나 아예 연계되지 않은 듯한 작품도 있었다.

최슬기: 용세라의 영상 「와우 우먼」은 「아카이브」에 수록된 기존 작품들과 어떤 명시적 관계도 보이지 않으면서, 작가 개인의 주관적 해석에 따라 창안된 91개 요소를 통해 여성 디자이너 91명의 존재를 표현했다. 소목장 세미의 사운드 설치 작품 「말하는 횃불 1, 2」는 「아카이브」에서 언급된 인물들 외에도 여러 여성 디자이너와 저술가, 교육자, 전시 기획자, 사진가, 프로그래머 등 협력자 이름을 끊임없이 부르며 여성 창작자 네트워크의 확장 가능성을 암시했다. 두 작품은 「아카이브」와 「붙

9 이 작품은 『그래픽』 41호 46~201쪽에서도 볼 수 있다. 실제 전시 공간에서와 달리 도록에서는 각 문장이 관련 작품 사진과 같은 페이지에 실렸지만, 지면 방향과 180도 뒤집혀 인쇄된 덕분에 이미지와 텍스트의 거리감은 얼마간 유지됐다.

은 말」 사이에서 일종의 전이 지대를 형성하며, 「아카이브」의 외연을 감각적, 상징적으로 넓혀 나가는 기능도 했다.

최성민: 홍은주가 디자인하고 개발한 「W쇼」 웹사이트는 「아카이브」에 기록된 디자이너들의 약력을 중심으로 구성됐다. 전시상에서 웹사이트는 전시 동선 초입부에 설치된 컴퓨터에서 관객이 직접 조작하며 감상할 수 있었는데, 이 화면은 동시에 옆 전시실에서 대형으로 중계 영사되며 개인의 사용 경험을 확대된 공적 경험으로 연결했다. 사적인 것과 공적인 것의 경계를 모호하게 하는 듯한 접근법이 전시의 정신과 부합한다고 느꼈다.

최슬기: 웹사이트의 내용과 기능도 그렇다. 여기에 소개된 약력은 하이퍼링크로 구성되었는데, 표시된 링크를 클릭하면 해당 링크를 기준으로 약력이 재배열된다. 예를 들어, 어떤 약력에서 연도를 누르면 모든 약력이 연도순으로, 이름을 누르면 가나다순으로 배열되는 식이다. 장소, 직함, 학교, 전공, 협력자, 프로젝트 이름 등도 정렬 기준으로 활용할 수 있다. 이 점까지는 스프레드시트로 작성된 자료를 하이퍼텍스트로 충실히 변환한 결

도판 16

과라 말할 수 있겠지만, 웹사이트는 여기서 그치지 않았
다. 'MIX'라고 쓰인 버튼을 누르면, 프로그램은 각 범주
에서 항목을 무작위로 끌어내고 재조합해 가상의 약력
을 가공해 낸다. "1970년에 태어난 김윤신은/는 서울에
서 보이어의 그래픽 디자이너로 일하고 있다. 국민대학
교에서 시각디자인학과를 졸업한 후 2007년 열린책들
출판사에 입사 후, 서울이 아닌 수도권에 거주하고 있다."
여기서 소개되는 '김윤신'은 최소한 다섯 명의 여성 그
래픽 디자이너를 합성한 가공인물이다. 이론상 이 시스
템은 무한히 다양한 가공인물을 생성할 수 있다. 이렇게,
『W쇼』 웹사이트는 여성 그래픽 디자이너 목록이 끝없
이 확장할 수 있다는 암시와 함께, 특정 개인들의 현재
업적으로 국한되지 않는 여성 디자이너 공동체의 성장
을 상상했다.

최성민: 홍은주의 『W쇼』 웹사이트가 실제와 가공의 경
계를 흐렸다면, 전시와 나란히 진행된 여성 그래픽 디자
인 관련 종사자 목록 갱신 작업은 철저히 사실에 기반해
이뤄졌다.

최슬기: 그렇다. 이 조사 연구 작업은 2015년 이화여자대학교 대학원에 재학 중이던 이윤정과 하민아가 여성 그래픽 디자이너와 교육자, 평론가 47명을 소개하는 내용으로 만든 위키 백과 『W-그래픽』을 기초로 했다. 『W-그래픽』은 김린이 합류한 2016년 93인을 소개하는 자료로 증보됐다. 김린, 이윤정, 이현송은 『W쇼』와 연계해 『W-그래픽』을 추가 업데이트했고, 이를 209개 항목으로 구성된 『W리스트』로 제작했다. 2018년 1월 12일에 폐막한 『W쇼』와 달리, 『W리스트』는 전시 이후에도 지속적으로 갱신해 나간다는 계획이 있었다.[10]

최성민: 전시 내용을 차치하고 방법만 따져 본다면, 『그래픽 디자인, 2005~2015, 서울』과 『W쇼』는 모두 기존 그래픽 디자인 작품을 미술관에 전시한다는 문제를 두고 해법을 모색했다고 볼 수 있다. 대상물에 관한 조사와 분석, 기술이 전시회의 골자가 되게 했고, 미술관에서는 재현이 불가능한 '실제 맥락'이나 직접 경험을 통

10 현재 이 사이트(wlist.kr)는 폐쇄된 상태다. 2018년 현재까지 이 목록이 개발된 경과와 『W쇼』와의 관계에 관해서는, 김린, 「리스트—모든 변경 사항이 저장됐습니다」, 『그래픽』 41호 44~5쪽 참고.

한 이해는 과감히 포기하는 한편, 미술관에 최적화한 매체를 동원해 그래픽 디자인이라는 일상적 주제를 탐구하려 했다.

최슬기: 그런데 두 전시에서 서로 다른 기획 동기와 태도, 강조점은 작품들 자체의 내용은 물론 그들이 전시 공간에서 서로 맺는 관계에서도 상당히 다른 결과를 낳았다. 이는 그래픽 디자인을 직접 전시하기보다 다양한 분야나 매체의 연구, 창작의 주제로 활용하는 간접 전략이 다양한 기획 의도를 수용하고 폭넓은 감상 경험을 제공할 수 있음을 시사한다.

허구의 전시회와 허구의 전시회

국어사전을 찾아보면, '디자인'은 '실용적인 목적을 가진 조형 작품의 설계나 도안'을 뜻한디고 나온다. 영어 'design'에는 '특정 목적이나 의도를 품고 행동하거나 계획하다'라는 뜻도 있다. 두 정의 모두 목적, 의도, 계획, 설계를 가리킨다. 공상이나 허구와는 거리가 있는 말이다. 그러나 실제 디자인 실천과 연구에서는 특정하지도 않고 실용적인 목적도 없는 공상이 적지 않은 비중을 차지한다. 때로는 그런 공상을 그럴듯하게 그려 내는 데 상당한 자원과 기술이 투여되기도 한다. 자동차 박람회에 곧잘 등장하는 콘셉트 카가 좋은 예다. 그러나 그처럼 단적인 예가 아니라도, 한 가지 '문제'를 '합리적'으로 '해결'하려고 수십 가지 시안과 '스토리'를 만들어 내는 일상적 디자인 업무를 보면, 디자인에서 공상과 허구가 차지하는 비중을 쉽게 알 수 있다.

특히 디자인 교육 과정에서 허구는 거의 피할 수 없는 요소다. 누군가가 순수 미술 교육과 디자인 교육의

차이를 묻는다면, 수업에서 허구적인 과제가 차지하는
비중을 꼽을 수도 있을 것이다. '영화제 포스터를 디자
인하라', '책 표지를 디자인하라', '기업 로고를 디자인하
라' 같은 과제 앞에는 '실제로 열리는 행사라고 상상하고',
'실제로 출판되는 책이라고 상상하고', '실제로 기업에
서 의뢰받았다고 상상하고' 같은 단서가 숨어 있다. 디
자인 교육 과정에는 이처럼 '실전'을 가정한 '연습' 작
업이 무척 많은데, 이 점이 바로 회화나 조각 교육과 다
른 특징이다. 인물화를 실제로 그린다고 상상하며 인물
화를 그리거나 실제로 조각하는 상황을 가정하고 조각
하는 실기 수업은 상상하기 어렵다. 디자인은 늘 어떤
상황이나 조건에 적용되어야 실현되는데, 이를 뒤집어
말하면 실제로 적용되기 전까지 모든 디자인은 상상이
고 가설이라는 뜻이기도 하다.

비단 학교에만 국한된 일은 아니다. 사실, 허구 또는
픽션은 한국 그래픽 디자인의 역사에도 얼마간 스며 있
다. 현대 기업 아이덴티티 디자인의 선구자로 꼽히는 조
영제(1935~2019년)의 대표작 중에는 그가 1960~70년
대에 디자인한 포스터들이 있다. 커머 구두 광고 포스터
(1969년), 비제바노 부츠 광고 (1972년), 대한항공 홍보
포스터 (1973년) 등이 그런 예다. 이미지만 놓고 보면,

발상, 양식, 기법, 세련도 면에서 이들은 비슷한 시기 서
구나 일본 등에서 생산되던 작품들에 크게 뒤처져 보이
지 않는다. 그런데 흥미로운 사실은, 이들이 실제로 커
머나 비제바노, 대한항공에서 의뢰받아 만든 작품이 아
니라, 대한민국디자인전람회의 전신인 상공미전(커머
는 제4회, 비제바노는 제7회)과 한국그래픽디자인협회
전시회에 출품한 공상적 디자인 직품이었다는 점이다.[1]
그렇다고 작품의 가치가 떨어진다는 말은 아니다. 실
제 문제를 해결하려고 강구된 물건은 아니었지만, 이들
은 '만약 내가 디자인한다면'이라는 가정하에, 아직 현
존하지 않아도 기회만 주면 언제든 실현할 수 있는 시각
문화의 이상을 그려 보인 상상화였다. 더욱이 당시 디자
인 단체 전시회가 잠재적 고객이나 시민 일반에게 디자
인의 가치를 설득하려는 계몽적 성격을 짙게 띠었다는

1 이들을 위시해 조영제의 주요 작품을 소개하는 웹사이트가 있
다. http://www.choyoungjae.com. 2019년 사망한 그를 추모
하는 뜻에서 그의 제자였던 김민과 김유하가 만든 웹사이트다.
이 작업에 관해서는, 김민, 김유하, 「대한민국 1세대 그래픽 디
자이너 업적 아카이빙 사례연구─조영제 추모 사이트 디자인
을 중심으로」, 『기초조형학연구』 21권 2호 (2020년) 33~45쪽
참고. 여기에 밝힌 작품 정보는 이 웹사이트에 기초한다.

점을 고려하면, 어떤 면에서 이들은 "실용적 목적"에 충실했다고도 말할 수 있다.

이처럼 픽션은 디자인이라는 활동의 본질에 맞닿은 요소이고, 디자인 전시의 역사에서는—적어도 한국에서는—얼마간 초석을 이루는 측면이기도 하다. 그러나 초기 디자인 단체 전시회의 허구적 속성이 가까운 미래를 앞당겨 제시하려는—'미래 지향적인'—욕망과 관계있었다면, 디자인과 픽션을 더 의식적으로 결부해 현재에 잠재하는 대체 현실을 탐구하려는 시도도 있다. '디자인 픽션', '비평적 디자인', '공상적 디자인' 등으로 불리는 접근법이다.[2] 그리고 이처럼 시장과 거리가 있는 작업에, 화이트 큐브는 소통 공간을 제공하곤 했다.

한 예로, 2008년 제네바 동시대 미술 센터에서 열린 전시회 『이러면 좋지 않을까』를 꼽을 만하다. 디자인과 공상을 주제로 조직된 이 전시에서, 참여 작가들은 다양한 가설적 아이디어를 제안하고 실현하거나 시연

2 정확히 말하면 이들은 조금씩 다른 태도와 접근법을 가리키지만, 이 글에서 딱히 중요한 구분은 아니다. 엄밀한 개념 정의는 앤서니 던, 피오나 래비, 『공상적 모든 것』 참고. 앤서니 던의 『헤르츠 이야기』는 비평적 디자인에 관한 훌륭한 개론서로 오래전에 한국어로도 출간됐지만, 현재는 절판된 상태다.

해 보였다. 암스테르담의 디자인 리서치 스튜디오 메타
헤이븐(핀카 크뢱, 다니엘 판 데르 펠던)은 저술과 시각
화를 결합하는 공상적 작업으로 정보 기술과 정치의 상
호 관계를 탐구했는데, 그들이 2011년 워커 아트 센터
에서 열린 전시회『그래픽 디자인─생산 중』의 일부로
제작한「페이스테이트」는 가상의 소셜 네트워크 서비
스 (SNS) 브랜딩 작업을 통해 국가 권력과 SNS 플랫폼
이 공모해 펼쳐 나가는 사회 통제 방식을 탐구했다.[3] 영
국의 그래픽 디자이너 제임스 랭던은 2013년 11월 8일
라이프치히 동시대 미술관에서 '디자인 픽션 학교'라는
제목으로 강연회와 워크숍을 개최했다. "디자인 픽션(사
이언스 픽션과 같은 방식으로 읽으면 된다)은 현재는─
물질적으로, 기능적으로, 또는 개념적으로─실현할 수
없는 사물을 표상한다. 프로토타이프보다 공상적 성격
이 강한 디자인 픽션에는 실존할 잠재성마저도 필요하
지 않다. 기존 사물에 관한 인식을 재고하도록─또는 비
평하도록─자극하는 암시적 형태면 충분하다. 이를 위

3 「메타헤이븐의 페이스테이트」 (Metahaven's Facestate), 인
 터뷰, 워커 아트 센터 블로그『그레이디언드』(The Gradient),
 2011년 12월 13일 게재, https://walkerart.org/magazine/me
 tahavens-facestate.

해 디자인 픽션은 미래를, 또는 평행 현실을 투사한다."[4]
이듬해인 2014년, 샌프란시스코 소마츠 문화 센터에서
는 존 수에다가 기획한 『가능한 모든 미래』가 열렸다.
실현되지 않은 디자인 프로젝트와 "동시대 그래픽 디자
이너들의 공상적 작업을 탐구"하는 전시회였다.[5]

또 다른 예로, 2000년대 후반부터 허구적 서사와 현
실적 맥락을 종종 혼용했던 런던의 디자인 집단 오베케
는, 2016년 큐레이터 소피 데데런, 그래픽 디자이너 라
딤 페슈코와 함께 제27회 브르노 비엔날레의 일부로 『어
느 거울을 핥고 싶니?』를 기획했다. 화가 프랜시스 베 도판 17, 18
이컨에서부터 건축가 르코르뷔지에, 소설가 필립 K. 딕,
드라마 『섹스 앤드 더 시티』의 등장인물 샬럿 요크에 이
르는 다양한—실존/가공—인물들의 작업을 발췌 배열
해 디자인이 생성하는 진실 효과와 잠재적 허구성을 탐
구한 전시회였다. 전시 소개를 발췌해 본다.

인터넷이 발명되기 몇 해 전, 어느 젊은 그래픽 디자
이너가 핀란드인 할아버지와 언쟁을 벌였다. 할아버

4 『디자인 픽션 학교』소개, 라이프치히 동시대 미술관 웹사이트,
 https://gfzk.de/en/2013/inform-james-langdon.
5 『가능한 모든 미래』전시 소개, 전시 웹사이트.

지는 젊은 시절 수영 선수로 활동하신 분이었다. 디
자이너는 그에게 1940년 헬싱키 올림픽 경기에 관
해 물었다. 그런 올림픽은 없었다고, 할아버지는 말
했다. 젊은이는 할아버지가 노망이 들었다고 생각했
다. 그는 그 올림픽이 열렸음을 분명히 알고 있었기
때문이다. 두 사람 모두 자신이 기억하는 '역사'를
확신했고, 언쟁은 결론이 나지 않았다. 알고 보니, 젊
은 디자이너의 기억은 이 전시와 별로 다르지 않은
어느 전시회에서 본 1940년 올림픽 포스터에 의존
하고 있었다. 실존하는 증거였고 실제 노동이 낳은
결과였지만 (아무튼 일마리 쉬시멧세의 디자인 작
업을 포함해 국제 올림픽 위원회의 모든 준비 과정
은 실제로 이루어졌다), 결국 그 디자이너는 포스터
한 장이 창출한 대체 현실을 살고 있었던 셈이다.[6]

6　『어느 거울을 핥고 싶니?』 전시 소개, 제27회 브르노 비엔날레
　 웹사이트. 이 일화가 사실인지 여부는 알 수 없지만, 1940년에
　 헬싱키 올림픽이 열릴 뻔했던 점 (결국에는 제2차 세계 대전
　 발발로 취소됐다), 그리고 그 포스터를 쉬시멧세가 디자인한
　 점은 사실이다. 이 포스터도 『어느 거울을 핥고 싶니?』 전시에
　 포함됐다. 2016년 브르노 비엔날레 이후 이 전시는―형태를
　 바꿔 가며―유럽과 북아메리카의 몇몇 도시와 도쿄를 순회했다.

●

'디자인이 창출한 대체 현실'은 올림픽 경기가 열린 1940년 핀란드 헬싱키뿐 아니라 세련된 비제바노 구두 광고가 나온 1972년 한국에도 해당하는 말이다. 그리고 2019년 서울 원앤제이 갤러리에서 열린 '최근 그래픽 디자인 열기' (ORGD) 2019년 전시에 어울리는 말이기도 하다. ORGD는 그래픽 디자이너 양지은이 한국의 동시대 그래픽 디자인에 관해 이야기하는 포럼이자 채널로 기획한 활동 플랫폼이다. 2018년에 그는 김동신, 배민기와 함께 첫 전시 『최근 그래픽 디자인 열기 2018』 (ORGD 2018)을 기획했다. '테스트'와 '태스크'로 나뉘어 구성된 전시는 전시 아이덴티티, 포스터, 웹사이트, 화환 등 전시 자체에 필요한 요소들을 개발해 전시하는 자기 지시적 작업('테스트')과 디자이너 개인의 연구와 발언을 위한 매체로 그래픽 디자인을 활용하는 자기 주도적 작업('태스크')을 병치했다.

　어느 리뷰어의 말대로 첫 전시가 "과감하고 거칠며 참신하고 불친절했다"면,[7] 이듬해에 매끈한 상업 갤러리에서 열린 『모란과 게—최근 그래픽 디자인 열기

7　최명환, ORGD 2018 리뷰, 『디자인』 2018년 11월 호, http://m design.designhouse.co.kr/article/article_view/104/79225.

도판 19

2019: 심우윤 개인전』은 한층 세련되고 다듬어진 모습을 보였다. "국제적으로 활발한 활동을 펼쳐온 그래픽 디자이너 심우윤의 첫 번째 개인전"으로 손색이 없어 보였다. 동시대 그래픽 디자인에 관한 비평적 포럼을 표방한 ORGD가 왜 특정 디자이너의 개인전을 개최하는가 하는 의문을 잠시 접어 두고 전시 자료를 읽어 보면, 심우윤(Ella Shim)은 1987년 과천에서 태어난 여성이라는 점, 14세가 된 해에 어머니를 따라 일본으로 이주했고, 21세에는 미국 보스턴으로 유학해 시각디자인을 전공했으며, 대학 졸업 후 보스턴에서 그래픽 디자이너로 일하다가 2014년 한국에 돌아와 작업을 시작했다는 점을 알 수 있었다. ORGD 2019는 이처럼 이력 면에서 전형적이지는 않으나 딱히 주목할 만한 점도 없는 심우윤의 "포스터와 책, 음반 아트워크, 서체 등 정통적인 그래픽 디자인 작업에서부터 웹 디자인과 모션 그래픽, 패션에서 오브제 제작에 이르기까지, 매체의 경계를 두려워하지 않고 넘나드는"[8] 작업 세계를 처음 소개한다는 말도 있었다. 아닌 게 아니라, 갤러리에 전시된 작품들은 매체뿐 아니라 형식과 태도도 무척 다양해서, 모두

8 『모란과 게』전시 소개, ORGD 웹사이트.

한 그래픽 디자이너의 작품이라고는 믿기 어려울 정도였다. 그러나 기획자가 말한 것처럼, "오늘날의 그래픽 디자이너는 이 모든 것을 아무렇지 않게 동시에 해내며 살아가는 사람"이기도 하니까....[9]

물론, 눈치 빠른 관객이라면 '개인전'에 참여하는 작가가 열일곱 명이나 된다는 점을 이상하게 여겼을 것이고, 심우윤이라는 "특별한 디자이너를 우리에게 소개해준"[10] 소설가 정세랑에게 기획자들이 사의를 표하는 데서 뭔가를 짐작했을 것이며, 서울의 주요 갤러리에서 개인전을 여는 디자이너에 관해 다른 외부 자료를 전혀 찾을 수 없다는 데서 확신을 굳혔을지도 모른다. 기획자 김동신은 동시대 여성 디자이너들의 전시회에 (따로 명시되지는 않았지만, ORGD 2019 참여 작가는 모두 여성이었다) 굳이 특정 얼터 에고를 부여한 이유로 두 가지를 꼽는다. 하나는 가공인물을 이용해 "참여 작가들로 하여금 자기 내면에 있는 어떤 부분을 건드리고 끌어내게" 하는 것이었다. 예컨대 SNS에서도 '부계'를 통해 자신의 어떤 측면을 더 자유롭게 표현할 수 있듯이, 가상 캐릭터는 작가에게 "여러 정체성 사이에 존재하

9 『모란과 게』 전시 소개.
10 『모란과 게』 전시 소개.

는 틈… 자신도 몰랐던 새로운 자신을 마주하게 하는 힘"
을 부여해 주리라는 기대였다.[11] 또 다른 이유는 개인전
이라는 형식의 함의다. 협업이 주를 이루는 그래픽 디자
인계에서는 개인전 자체가 열리는 일이 드물고, 열린다
해도 대부분은 "노년의 대가라고 칭해지는 극소수 남성
디자이너들의 자아 과시의 장"이 되는 현실을 역설적으
로 반영하고 꼬집는다는 의도였다.[12]

첫 번째 개념, 즉 얼터 에고를 통해 참여 작가 개개인
의 새로운 면을 발굴한다는 발상이 얼마나 성공했느냐
는 간단히 가늠하기 어렵다. 이를 위해서는 작가들의 이
전 작업과 이후 작업을 연결해 맥락을 설정하고, 이를
바탕으로 ORGD 2019 전시 작품을 하나씩 살펴봐야 할
것이다. 적어도 참여 작가 박이랑은 "가상 인물의 개인
전이라는 형식이 내가 평소에 가지고 있던 문제의식들
을 부담 없이 펼칠 수 있는 훌륭한 장치가 되리라" 기대
했고,[13] 이를 바탕으로 현대 한국의 정체성을 이루는 '코
드'들을 해체하고 재조합하는 가상의 '코드 파이팅 클럽'
을 위한 그래픽 아이덴티티를 개발해 전시했다. 이와 대

11 「기획자의 이야기」, 『모란과 게』 전시 도록 130쪽.

12 「기획자의 이야기」 134쪽.

13 「작품 Q&A」, 『모란과 게』 전시 도록 99쪽.

조적으로, 가상 캐릭터의 정체성에 무척 쉽게 자신을 동일시할 수 있다고 느낀 손아용은 "심우윤의 이름으로 손아용을 표현"하는 웹사이트를 제작했다.[14] 어떤 경우든, 작가들에게 심우윤이라는 캐릭터는 자신을 비춰 보는 거울로, 일종의 자기 객관화 기제로 작용했을 것이다. 그리고 역설적으로 이는—앞에서 우리가 분석한 것처럼—이런 장치 없이도 어차피 가상적 성격을 띠곤 하는 그래픽 디자인 전시 작품에, 현실의 균형추 구실을 해 주었을지도 모른다.

두 번째 의도, 즉 그래픽 디자인에서 개인전이 지니는 의미를 비판적으로 성찰하는 효과는, 이 전시회가 지니는 허구적 속성이 어떻게 소통되느냐에 얼마간 달려 있었을 것이다. 관객이 심우윤의 정체를 알아채지 못하고 끝까지 ORGD 2019를 한 개인의 비범한 성취를 기리는 행사라고 이해했다 해도, 그 '개인'이 한국 사회에서 주요 갤러리 개인전을 열 정도로 전형적인 프로필의 소유자가 아니라는 점—늙은 남성 '거장'이 아니라 젊은 무명 여성 디자이너라는 점—에서 신선한 해방감은 느꼈을지도 모른다. 그러나 개인전의 상징성과 이를 둘

14 「작품 Q&A」 103쪽.

러싼 관습, 이에 연계된 기대 등을 스스로 쌓아 올렸다가 무너뜨리는 과정을 통해 미술과 디자인 제도에 관한 비판적 통찰을 자극하려는 전략이 성공하려면, 진실이 드러나는 과정과 순간을 무척 세심하게 통제할 필요가 있다. 소설이나 영화처럼 발달된 픽션 장르에서 긴장을 쌓아 올리고 불신을 지연시키는 데 무척 정교한 장치들이 쓰이는 것과 마찬가지다. 그런 면에서, ORGD 2019가 사용한 내러티브 인프라(전시 소개 전단, 보도 자료 등)는 다소 투박한 편이었다. 어느 리뷰어가 지적한 것처럼,[15] 심우윤이 가공인물이라는 사실은 어디에도 명시하지 않으면서 참여 작가들의 역할에 관한 설명은 다소 혼란스럽게, 어정쩡하게 기술한 것이 한 예다.[16] 전시 소

15 『모란과 게』전시 도록에 실린 자라 아사드, 「사변적 상상들―디자인 실천 밀고 나가기」 참고.

16 전시 소개를 보면, "참여자들은 심우윤이 보내온 에세이를 읽으면서 그에게 새로운 이야기와 디테일을 선사했고, 저마다의 태도와 방법론으로 포스터와 책과 음반 커버와 서체와 레터링과 정보 그래픽과 3D 모션 그래픽과 옷과 오브제와 웹사이트와 그래픽 아이덴티티와 글과 영상을 만들어냈다"라고 작가들의 역할을 설명했다가, 다음 문장에서는 "일개인이 감당하기에 많은 양의 작업이라고 생각할 수도 있지만..."이라는 단서를 붙여 마치 모두가 심우윤 한 사람의 작품인 듯한 인상을 준다.

개를 자세히 읽지 않은 관객 중에는 새로운 만능 디자이너 한 명을 알게 된 기쁨만 안고 전시장을 떠난 사람이 적지 않았을 것이다. 소개를 자세히 읽고 작품들을 찬찬히 뜯어본 관객이었다면 어딘지 석연치 않다는 느낌을 받았겠지만, 부대 행사에 참석하거나 전시 후에 나온 도록을 구해 읽지 않은 이상, 의심의 정체를 규명하지 못하고 마음에 묻은 채 잊어버렸을 가능성이 크다. 그런 관객이 동시대 그래픽 디자인을 비판적으로 논의한다는 ORGD의 활동 목적에 얼마나 공감하고 참여할 수 있었을지는 불분명하다.

그런데 특정 전시의 성과와 성패를 따지기 전에, 디자인과 픽션을 결부하는 전시 전략 일반의 시대적 유효성에 관해서도 생각해 볼 만하다. 『어느 거울을 핥고 싶니?』와 『모란과 게』는 모두 디자인이 창출하는 대체 현실과 연관된 전시였지만, 전자가 그런 현실을 탐구 대상으로 삼았다면, 후자는 스스로—최소한 한시적으로나마—또 하나의 대체 현실을 창출했다. 전자에게 디자인의 진실 효과는 연구 주제였지만, 후자에게는 수단이었다. 그러므로 두 전시는 유사한 관심사에서 출발해 사실상 정반대 방향을 향했다고도 말할 수 있다. 그러나 지금 우리는 대체 현실 자체의 위상과 디자인 픽션의 효과

를 냉정히 평가해야 하는 시대를 살고 있다는 점도 잊으면 안 된다. 적어도 도널드 트럼프가 미국 대통령에 당선된 2016년 이후, 대체 현실이나 '대안적 사실'은[17] 문화 예술에서 사변적으로 논의되는 개념이 아니라 현실 정치와 국가간 정보 전쟁에서 사용되는 무기가 됐다.[18] 팬데믹과 백신에 관한 음모론이 판치는 상황에서, 사실과 허구를 분간하는 힘은 생사를 가르는 사안이 되기까지 했다. 그러니만큼 공상에 관해 이야기하기는 훨씬 어려워졌고, 행여나 픽션을 만우절 장난처럼 부리는 건 무

17 '대안적 사실'(alternative fact)은 트럼프 행정부에서 백악관 고문으로 있던 켈리앤 콘웨이가 2017년 1월 22일 NBC 방송과 한 인터뷰에서 내놓은 말이다. 백악관 대변인 션 스파이서가 트럼프 대통령의 취임식에 참석한 군중의 수를 부풀려 말하지 않았느냐는 질문에 대해, 콘웨이는 그가 거짓말을 한 것이 아니라 "대안적 사실"을 말했을 뿐이라고 두둔했다.

18 『어느 거울을 핥고 싶니?』 전시 소개는 다음과 같은 문장으로 끝난다. "가까운 미래로 미리 가 보자. 신문 1면에 트럼프 대통령이 프랑스 대통령 마리 르 펜과 악수하는 사진이 실려 있다. 이래도 여전히 우스운가?" 한편, 그래픽 디자이너 제임스 채는 인터넷 공간에서 기업 브랜딩과 국가 정체성, 프로파간다와 정보전 기법이 위험하게 뒤섞이는 현실을 분석한 바 있다. 제임스 채, 「임팩트를 재고하다—브랜드 디자인에 대한 폭넓은 시각」, 『글짜씨』 8권 2호 (2016년) 10~25쪽 참고.

책임하다고 해도 할 말이 없게 됐다. 그런데도 '진실'은 여전히 고리타분해 보인다면, 그건 우리가 디자인을 통해 진실을 이야기하는 방법을 업데이트할 때가 지났다는 뜻이다.

실세계 전시회에서 실시간 전시회로

2020년 느닷없이 전 세계를 덮친 코로나19 팬데믹은 우리의 일상생활을 돌이킬 수 없는 형태로 바꿔 놓고 말았다. 전시회라고 이런 사태를 피할 수는 없었으리라. 사실, 팬데믹과 이에 대응해 시행된 사회적 거리 두기는 미술 전시회에서 핵심 기능 하나를 심각하게 제약하곤 했다. 제3의 매개 없이 직접 작품을 감상할 수 있는 기능을 말한다. 그런데 그래픽 디자인 전시회가 부딪힌 문제는 이와 조금 다르다. 애초에 디자인 전시에서는 관객에게 원작의 '아우라'를 경험하게 해 주는 데 그토록 큰 가치가 있지 않다. 역사적인 전시가 아닌 이상, 동시대 디자인 작품은 미술관 밖에서도 제법 많이—어쩌면 더 효과적으로, 실제 물건을 충분히 사용해 보며—접할 수 있기 때문이다. 오히려, 디자인 전시회에서 더 중요한 기능은 여러 사람이 함께 쓰는 물건을 여러 사람이 함께 살펴보고 궁리하는 사회적 계기를 창출하는 데 있다.

거듭 밝힌 것처럼, 미술관에서 디자인을 전시하기가 어려운 이유는 디자인 작품이 고립된 관조가 아니라 일상적 소비와 사용을 목적으로 만들어지기 때문이다. 디자인 결과물을 의도된 맥락에서 떼어내 화이트 큐브로 옮겨 놓으면, 본래 의미와 목적이 왜곡되거나 유실되기 십상이다. 이런 한계가 있는데도 우리가 디자인을 전시하는 까닭은, 그것이 우리 문화에서 큰 비중을 차지하는 흔한 물건들의 폭넓은 역사적, 사회적, 문화적 의미를 성찰해 볼 흔치 않은 기회를 창출해 주기 때문이다. 물론, 책이나 웹사이트도 비슷한 역할을 할 수는 있다. 그러나 전시회는 물리적인 거리를 굳이 극복하고 전시장을 찾아 다른 관객들과 함께 시간을 보내는 이들에게 집단적 감상 경험을 제공한다는 점에서 독특한 기능을 발휘한다. 그리고 이와 같은 공동 경험이 바로 팬데믹으로 가장 심각하게 약화한 기능이다. '전시회'라는 말의 '회'(會)가 '공동 목적을 위하여 여러 사람이 모이는 일'을 뜻하는 건 우연이 아니다. 제한된 시간과 공간을 매개로 한 관객의 현존과 참여가 없다면, 디자인 전시회는—아니, '회'가 빠진 '전시'는—애초에 전시하기에 이상적이지 않은 물건만 모아 놓은 마당이 되고 말 것이다. 그런 제도가 여전히 필요하다고 자신 있게 말할 수 있을까?

●

팬데믹 2년차에 한국에서는 전통적인 전시장 설치에 온라인 요소를 장식처럼 더하는 수준을 넘어 적극적으로 가상 공간을 탐구하는 전시회가 몇 차례 열렸다. '만질 수 없는'이라는 제목으로 열린 제14회 한국타이포그라피학회 전시회가 한 예다. 제목이 암시하듯, 전시는 참가자들에게 물리적 실체 없이 데이터로만 존재하는 가상의 '책'을 주문했다. 화면으로만 볼 수 있는 책이지만, 작품 형식은 물리적 제약을 연상시키는 4쪽 분량의 '책'으로 제한됐다.

도판 20, 21

특별히 제작되어 일정 기간 운영된 전시 웹사이트는 네 가지 '전시실'로 나뉘어 조금씩 다른 방식으로 작품들을 제시했다. 예컨대 전시실 A는 "중간 크기의 흰색 벽이 있는 공간"으로, 전시실 D는 "둥둥 떠있는 회색 입체 공간"으로 설정됐는데, 이처럼 실제 전시 공간의—그러나 때로는 불가능한—조건을 시적으로 묘사하는 어휘는 가상 전시에 독특한 초현실적 분위기를 더했다. 웹사이트 도입 화면과 전시실 구분 화면은 마치 인공지능이 합성한 듯 묘하게 익명적인 옥외 광고 게시판 사진으로 채워졌고, 텅 빈 게시판에는 전시 제목과 전시실 이름이 이질적인 느낌을 감추지 않으며 적혀 있었다. 전시실 페이지는 도입부의 차가운 이미지와 대비를 이루며,

화려한 그래픽 이미지를 무작위로 뒤섞거나 크게 확대해 부분만 제시하는 등, 실세계에서라면 불가능했을 전시 기법을 이용해 활기찬 인상을 줬다. 여기서 개별 작품은 전체적인 가상 공간 그래픽 콜라주를 위한 재료처럼 보이기도 했다.

전시 작품은 도록을 겸해 출간된 『CA』 254호 지면에도 인쇄됐고, 이로써 "다양한 펼친면이 모여 한 권의 책으로 묶여 다시 펼쳐지는... 순환구조"가 만들어졌다.[1] 다만, 『CA』에는 4쪽짜리 작품 전체가 아니라 발췌된 지면 1쪽씩만 소개됐고, 따라서 순환 구조는 다소 불완전할 수밖에 없었다. 『만질 수 없는』은 온라인 전시 외에 2020년 12월 문화역서울 284 RTO 공간에서 오프라인 전시로도 열렸지만, 내용은 웹사이트를 영상으로 만들어 상영하는 수준에 머물렀다. 결국 전시의 본체는 온라인에 있었다고 봐야 하는데, 단체가 주최하는 연례 전시회는 본성상 회원 범위를 넘어 폭넓은 관심과 논쟁을 자극하기가 어렵지만, 온라인 전시이니만큼 과거 전시에 비해 접근성이 훨씬 좋았을 법한 『만질 수 없는』이 공적인 작품 전시회로서 어떻게 기능했는지는 쉽게 가늠하

1 『CA』 254호 160쪽.

기 어렵다.[2] (정식 전시 리뷰는 나오지 않았다.) 어쩌면 『만질 수 없는』의 의의는 새로운 그래픽 디자인 전시 형식을 실험한 데서 찾아야 할지도 모른다.

　'형식 실험'은 ORGD 2020을 특징 짓는 말이기도 하다. 전례 없는 팬데믹 시기에 모두가 겪는 혼란과 불안, 고립감, 무기력을 성찰하며, ORGD는 위기를 기회로 전환하는 방법, 익숙한 '안전 지대'에서 벗어나 새 영역을 탐구하는 계기로 수용하는 태도를 숙고했다. "예측할 수 없는 시공의 장에서 각자의 최적 수행 지대를 설정하고 이를 꾸준히 갱신하기 위해서는 어떠한 개인적 전략과 유기적 협력이 수반되어야 하는가?"[3] '최적 수행 지대'라는 제목으로 조직된 ORGD 2020 전시는 그래픽 디자이너 열한 팀의 지난 1년간 성과를 보여 주는 온라인 게임 형식으로 실현됐다. 3D 렌더링으로 구현된 가상 공간에서, 관객/플레이어는 ORGD의 아이덴티티이기도 한 블랙맘바 우로보로스의 미끄러운 등 위를 조심

도판 22, 23

2　참여도는 높아진 것이 분명하다. 이전 두 전시, 즉 제12회와 13회(2017년, 2018년)에는 각각 84명과 78명이 참여했는데, 『만질 수 없는』 참여 작가는 123명이었다. 세 전시 모두 참가 자격은 학회 회원과 회원의 추천을 받은 비회원으로 규정됐다.

3　양지은, 기획자 서문, 『ORGD 2020』 6쪽.

스레 걸어 다니며 공중에 떠 있는 이미지와 동영상을 통해 작품을 감상하고, 수수께끼처럼 반짝이는 원소들을 건드리면 나타나는 글을 통해 작품에 대한 정보를 얻었다.

전시 작품 다수는 애초에 2차원 이미지나 비디오로 제작된 물건이어서 이처럼 평범하지 않은 전시 환경에도 무리 없이 녹아들었다. 그러나 책으로 구현된 작품은 달랐다. 예컨대 유현선의 『글짜씨』는 실물의 전체 또는 부분을 여러 각도에서 촬영한 사진으로 제시됐는데, 가상 공간에서 이는 사진 속에 포착된 책이 아니라 사진 자체를 작품처럼 보이게 했다. 반면, 황석원의 1천 쪽짜리 『디스이즈네버디스이즈네버댓』(thisisneverthisis-neverthat)은 정적인 이미지뿐 아니라 속장이 빠르게 넘어가는 모습과 책이 조립되는 과정을 담은 동영상으로도 제시됐다. 전시 조건의 특성을 이용해 작품의 물성을 효과적으로 드러낸 사례였다. (책 전체를 3D 오브젝트로 만들어 공간에 삽입하고 바람에 따라 지면이 넘어가는 등 효과를 도입했다면 더 좋았을 것 같다.)

『최적 수행 지대』는 전시 공간에 머무는 내내 짜릿한 감상 경험을 제공했는데, 어떤 면에서는 바로 이런 재미가 전시 형식으로서 온라인 게임에 내재한 문제를 시사한다. 여기서 전시 작품은 공간 자체를 즐기는 데

소용되는 소품처럼 느껴지기도 하기 때문이다. 명목상
으로야 플레이어가 공간을 누비는 목적은 궤도에 설치
된 작품을 감상하는 데 있었다. 그러나 정말 그런 목적
뿐이었을까? 혹시 이 게임을 플레이하며 느낀 쾌감의
실체가 좀 더 맹목적이지는 않았을까? 즉, 어느 순간에
는 공간을 누비는 행위 자체가 전시를 보는 목적이 되
는 주객 전도가 일어나지 않았느냐는 뜻이다. 여기서 전
시 작품은 일종의 '리워드'로 기능했지만, 그마저도 유
일한 리워드는 아니었다. 궤도 중간중간에 배치된 라즈
베리(역시 ORGD 아이덴티티의 일부)를 먹으면 지형을
이루는 요소들(산이나 나무 등)이 하나씩 나타났는데,
덕분에 앙상하게 추상적이던 환경이 점차 풍요로워지
며 여행을 지속할 또 다른 이유를 제공했기 때문이다.

　　앞서 주장한 것처럼, 전시회에는 작품을 직접 감상
하는 사적 경험 외에도 일정 기간 같은 장소에서 같은
대상을 여러 사람이 보고 느끼고 생각하는 공통 경험을
위한 기회로서 의미가 있다. 온라인 롤 플레잉 게임 형
식을 빌린 『최적 수행 지대』는 이런 공동체 기능을 수행
할 수도 있었겠지만, 이는 미처 계발되지 않은 잠재성으
로 남은 듯하다. 오히려 ORGD 2020에서 전시회의 사
회적 기능을 적극적으로 발휘한 요소는 온오프라인 공

간에서 관심 주제를 토론한 소모임 활동 ORGD TQTC
와 설문 조사를 통해 전시 관객을 분석하고 답변 내용에
따라 개인별 플레이어 캐릭터 이미지를 만든 「최적 주
행 지대 플레이어 만들기」 등 연계 프로젝트였다.[4]

•

팬데믹 와중에 열린 또 다른 전시회, 『낫 온리 벗 얼소
67890』은 현장 전시와 온라인 프레젠테이션을 혼합해 도판 24, 25
물리적 공간을 새롭게 활용하는 방법을 제안했다. 한국
디자인사학회가 주최한 이 전시회는 지난 5년간 한국
그래픽 디자인 분야를 조망하려는 목적으로 마련됐다.
기획진은 작품 370점가량을 선정하고―실물이 아니
라―작품 이미지를 디지털 출력해 전시장 벽에 배열했
다. 그리고 이 설치 과정을 온라인으로 실시간 중계했다.
관객은 작품이 설치되는 과정을 볼 수 있었을 뿐 아니라,
그러는 동안 기획자들이 하는 말도 들을 수 있었다.

　『낫 온리 벗 얼소 67890』은 참여적 접근법을 취하
기도 했다. 전시 기간 중 누구라도 추가 작품을 제안할
수 있었고, 이에 따라 벽에 테이프로 붙인 출력물의 양
도 늘어났다. 이처럼 열린 접근법은 여타 개괄 전시에서

4　ORGD TQTC는 권수진이 기획, 진행했고, 「최적 주행 지대 플
　레이어 만들기」는 민윤정, 전지우가 기획하고 디자인했다.

보기 드문 특징이었다. 일반적으로 이런 전시에서는 작품 선정 기준에 관한 논란이 실질적인 논의를 가리는 경우가 흔하다. 그러나 『낫 온리 벗 얼소 67890』의 경우에는 기획진의 작품 선정에 불만이 있더라도 자신의 대안을 전시에 더하면 그만이었다. '...뿐 아니라 ...도'를 뜻하는 전시 제목은 이런 접근법을 잘 표현했다.[5] 시간이 흐르고 설치물이 자라나는 동안 온라인 중계도 몇 차례 더 열렸고, 그러면서 두 '전시 공간' 사이에서 흥미로운 상호 작용이 일어났다. 이처럼 양자 택일을 피하고 다원적 소통 양식을 취하는 데서도, 전시는 '...뿐 아니라...도'를 지향했다.

　『낫 온리 벗 얼소 67890』이 시도한 전시 방법에는 그래픽 디자인을 물리적 공간에 제시하는 전략과 관련해 어떤 함의가 있을까? 기획진은 '실물'을 전시하려는

5　무척이나 개방적이고 민주적인 방법 같지만, 그렇다고 불만의 소지가 없지는 않았다. 기획진이 초기에 선정한 작품과 이후에 관객 제안으로 더해진 작품 사이에서 일종의 위계와 위화감을 느끼는 이도 있었기 때문이다. 어떤 방법을 취하든, 전시에서 대표성 문제를 완전히 해결하기는 어려울지도 모른다. 전시 기획은 언제나 선택을 수반하고, 선택에서 주관적 관점이나 암묵적 이해관계의 영향을 배제하기는 불가능할뿐더러 바람직하지도 않다. 기획자는 얼마간 주관적 선택을 통해 논지를 세운다.

시도조차 하지 않았다. 벽에 붙은 '작품'은 실물에서 두어 단계 떨어진 작품 복제 이미지였을 뿐이다. 그중에는 심지어 인터넷에서 찾은 저해상도 이미지도 있었다. 그러나 이런 점이 문제로 느껴지지는 않았다. 벽에 붙은 이미지는 작품 자체가 아니라 원작을 가리키는 단서일 뿐임이 명확했기 때문이다. 효율성만 따지면, 이 전시야말로 온라인 플랫폼을 이용해 더 간단히 조직하고 구현할 수 있었을지도 모른다. 하지만 그랬다면 기획자들이 화면 안팎을 뛰어다니며 시간 내에 모든 출력물을 벽에 붙이려고 분투하는 모습을 구경할 수 없었을 것이다.

혹시 이는 우리가 이 책 전반부에서 관찰한 변화, 즉 그래픽 디자인 전시의 수행적 전환을 뒷받침하는 또 다른 사례일까? 수행, 퍼포먼스, 공연의 사회적 가치는 반복할 수 없는 '순간'을 여러 사람이 공유하는 데 있다. 작품에 진열된 곳이 어디건 간에, 함께하는 경험으로서 전시회의 '회'는 공간뿐 아니라 시간과도 깊이 관련된 개념이다. 그래픽 디자인을 전시하는 전략이 세계의 네 번째 차원에 좀 더 예민해진다면, 작품의 '존재감'이나 '아우라'에 대한 걱정을 덜고 실세계 안팎에서 실시간으로 벌어지는 사건으로서 전시회의 가치를 새삼 소중히 느낄 수 있을지도 모른다.

| 디자인 전시회와 디자이너 |

우리가 '그래픽 디자인을 전시하는 전략'을 말할 때 정확히 포착하지 못하는 현실이 있다. 그래픽 디자인 전시회에는 그래픽 디자인을 보여 주는 전시회, 그래픽 디자이너가 만드는 전시회, 그래픽 디자인에 관한 전시회가 두루 포함된다는 사실이다. 세 범주는 상당 부분 중첩하지만, 엄밀히 말하면 조금씩 다른 목적과 속성을 띤다.

첫째, 그래픽 디자인을 보여 주는 전시회는 말 그대로 디자인 결과물을―드물게는 과정을―제시하는 행사다. 앞에서 다룬 사례 중에는 『XS』, 『최근 그래픽 디자인 열기 2020―최적 수행 지대』, 『낫 온리 벗 얼소 67890』 등이 이에 해당한다.

그래픽 디자이너가 만드는 전시회는 첫째 범주와 중복된다고 생각할지도 모른다. '디자인 결과물'은 결국 디자이너가 만드는 작품이기 때문이다. 그러나 디자이너가 전시를 만들 때, 그 전시가 반드시 일반적인 의미에서 디자인 결과물로 채워지라는 법은 없다. 예컨대 『만

질 수 없는』을 생각해 보자. 그래픽 디자이너들이 기획하고 참여해 열린 전시이지만, 주어진 내용도, 클라이언트도 없이 스스로 고안해 웹사이트 안에서만 서식하게 한 4쪽짜리 '책'을 과연 "실용적인 목적을 가진 조형 작품"이라고 보기는 어렵다. 비슷한 논리로, 예일 그래픽 디자인 석사 학위 작품전에 포함된 작품 상당수도 사전적 의미에서 디자인 작품이라고 말하기 어려울 것이다. 오히려 이들은 개인 창작자가 자신의 주관과 관심사를 바탕으로 스스로 내용과 형태를 개발해 제작한 작품이라는 점에서, 순수 미술 작품과 본성상 다르지 않다. 요컨대, 그래픽 디자이너가 만드는 전시라고 해서 반드시 그래픽 디자인 작품을 보여 주라는 법은 없다.

　마지막으로, 그래픽 디자인에 관한 전시회가 있다. 이 역시 앞의 두 범주와 겹치는 영역이 넓다. 그래픽 디자인을 보여 주는 전시회는 결국 그래픽 디자인을 주제로 삼게 된다. 디자이너가 만드는 전시 역시 대부분은 디자이너로서 주관과 관심사가 출발점이 되곤 한다. 그러나 디자인에 관한 작품을 디자이너만 만들라는 법은 없다. 예컨대 『그래픽 디자인, 2005~2015, 서울』이나 『W쇼』는 모두 그래픽 디자인에 관한 전시회였지만, 참여 작가 중에는 건축가, 사진가, 저술가도 있었다. 그래

픽 디자이너 오베케가 디자인의 진실 효과를 주제로 만든 전시회 『어느 거울을 핥고 싶니?』에는 심지어 소설과 드라마의 등장인물이 참여하기도 했다.

이 책에서 우리는 세 범주를 엄밀히 구분하지 않았다. 때로는 한 범주에서 주로 부딪히는 문제에 대한 해결책으로 다른 범주에서 쓰인 전략을 논하기까지 했다. 이는 그래픽 디자인 전시를 둘러싼 담론의 혼란을 얼마간 반영한다. 썩 바람직한 일은 아니다. 앞에서 말한 것처럼, 이들 범주는 상호 배타적이지 않고, 실제로는 한 전시회가 세 가지 요소를 조금씩 다 포함하는 경우도 있다. 그러나 다른 속성은 관객에게도 다른 기대와 수용 방식을 요구한다. 이들이 서로 어긋나면 불필요한 실망('왜 디자인 전시에 디자인이 없지?')과 경탄('이제 디자인과 예술에는 경계가 없구나!')이 모두 일어날 수 있다.

그런데 혹시 최근 들어 이런 불일치가 구조화하는 듯한 인상을 받지는 않는가? 한편에서, 그래픽 디자인 결과물은 주로 디자인 페스티벌이나 페어 같은 단기적, 상업적 행사에 위임되고, 비평적 접근을 허락하는 전시회는 디자인을 대상으로 바라보고 해체하는 데 치중하는 나머지 디자이너의 일상적 활동에서 멀어지는 경향이 엿보인다. 즉, 전시 범주가 사회적으로 분업화하는

조짐을 보인다는 뜻이다. 다른 한편, 전시 수용 방식에
서는 그런 분화가 아직 자리 잡지 않은 탓에, 디자인 페
어를 찾은 관객은 화려한 피상성을 못마땅하게 여기고
디자인 전시회 관객은 소외감을 느끼는 일이 반복된다.

 이렇게 적고 보니, 책의 끄트머리보다는 첫머리에
어울릴 법한 질문들이 떠오른다. 그러나 시작과 중간과
끝이 꼭 그 순서를 따라야 한다는 법은 없으니, 이 책은
질문으로 끝맺어도 될 것 같다.

1. 디자인 전시회와 디자이너의 일 사이에서 점차 구조
 화하는 간극은 어떤 현실적 변화를 반영하는가?
2. 이런 부조화는 생산적인 확장을 암시하는가 아니면
 사회적 낭비와 분열에 일조하는가?
3. 그래픽 디자인 전시회에서 가능성의 스펙트럼을 넓
 히면서도 디자이너의 일상적 작업과 비평적 실천의
 간극을 좁히려면 어떤 전략이 필요할까?

전시회 목록

다음은 본문에서 언급한 전시회들이다. 기획자는 필요한 경우 밝혔고, 단체 전시 참여 작가는 생략했다.

『가능한 모든 미래』(All Possible Futures). 소마츠 문화 센터 (SOMArts Cultural Center), 샌프란시스코, 2014년 1월 14일~2월 13일. 기획: 존 수에다 (Jon Sueda). 관련 정보: 전시 웹사이트, http://allpossiblefutures.net.

『개더링 플라워스』(Gathering Flowers). 취미가, 서울, 2020년 11월 6~14일. 기획: 신해옥. 관련 정보: 취미가 웹사이트, http://www.taste-house.com/program/프로젝트-《gathering -flowers》.

『교, 향―그래픽 심포니아』(交, 향―Graphic Symphonia). 국립현대미술관 서울관, 2015년 8월 11일~10월 18일. 기획: 김경균, 하라다 유마 (原田祐馬) 외. 관련 정보: 미술관 웹사이트, https://www.mmca.go.kr/exhibitions/exhibitions Detail.do?exhId=201508030000314.

『그래픽 디자인, 2005~2015, 서울』. 일민미술관, 서울, 2016년 3월 25일~5월 29일. 기획: 김형진, 최성민. 관련 정보: 미술관

웹사이트, https://ilmin.org/exhibition/그래픽-디자인-
20052015-서울.

『그래픽 디자인—생산 중』(Graphic Design: Now in Production).
워커 아트 센터 (Walker Art Center), 미니애폴리스, 2011년
10월 11일~2012년 1월 22일 / 쿠퍼 휴잇 스미스소니언 디자인
미술관 (Cooper Hewitt, Smithsonian Design Museum),
뉴욕, 2012년 5월 26일~9월 3일 / 해머 미술관 (Hammer
Museum), 로스앤젤레스, 2012년 9월 29일~2013년 1월 6일.
기획: 앤드루 블라우벨트 (Andrew Blauvelt), 엘런 럽턴 (Ellen
Lupton) 외.

『낫 온리 벗 얼소 67890』(Not Only But Also 67890). 갤러리
17717, 서울, 2021년 1월 1~14일. 기획: 김기창, 김형재,
정미정, 정사록, 박정모, 안마노. 관련 정보: 인스타그램,
https://www.instagram.com/not.only.but.also.info.

『더치 리소스』(Dutch Resource). 제16회 쇼몽 국제 포스터
그래픽 디자인 페스티벌 연계 전시회. 르 가라주 (Le Garage),
쇼몽, 2005년 5월 21일~6월 26일. 기획: 베르크플라츠
티포흐라피 (Werkplaats Typografie).

『메비스 판 되르선—재활용된 작품』(Mevis & Van Deursen:
Recycled Works). DDD 갤러리, 오사카, 2005년 4월 21일~
5월 24일. 관련 정보: DNP 문화진흥재단 웹사이트, https://
www.dnpfcp.jp/gallery/ddd/eng/00000344.

『바우하우스의 무대실험—인간, 공간, 기계』. 국립현대미술관
서울관, 2014년 11월 12일~2015년 2월 22일. 관련 정보:

미술관 웹사이트, https://www.mmca.go.kr/exhibitions
/exhibitionsDetail.do?exhId=201410270000168.

『보이드』. 국립현대미술관 서울관, 2016년 10월 12일~2017년 3월
12일. 관련 정보: 미술관 웹사이트, https://www.mmca.go.kr
/exhibitions/exhibitionsDetail.do?exhId=2016070800004
63.

『슈퍼텍스트』. 국제 타이포그래피 비엔날레 타이포잔치 2013.
문화역서울 284, 서울, 2013년 8월 30일~10월 11일. 기획:
최성민, 김영나, 유지원, 고토 데쓰야 (後藤哲也), 장화 (蔣華).
관련 정보: 전시 웹사이트, http://typojanchi.org/2013.

『실험실』 (Laboratorium). 지역 사진 미술관 (Provinciaal
Fotografie Museum), 안트베르펜 (현 안트베르펜 사진
미술관 [Fotomuseum Antwerpen]), 1999년 6월 27일~10월
3일. 기획: 한스 울리히 오브리스트 (Hans Ulrich Obrist),
바르바라 판데르린던 (Barbara Vanderlinden).

『어느 거울을 핥고 싶니?』 (Which Mirror Do You Want to Lick?).
제27회 브르노 국제 그래픽 디자인 비엔날레 연계 전시회.
모라비아 갤러리 (Moravská galerie), 브르노, 2016년 6월
16일~10월 30일. 기획: 오베케 (Åbäke), 소피 데데런 (Sofie
Dederen), 라딤 페슈코 (Radim Peško). 관련 정보: 비엔날레
웹사이트, https://www.27.brnobienale.org/en/Exhibitions
/Which -Mirror-Do-You-Want-To-Lick.

예일 대학교 미술 대학원 그래픽 디자인 석사 학위 작품전. 홀컴 T.
그린 주니어 갤러리 (Holcombe T. Green Jr. Gallery),
뉴 헤이븐.

— 2006년: [무제]. 5월 17~24일.

— 2009년: 『룩스 에트 베리타스』 (Lux et Veritas). 5월 9~15일 / 한국 순회전: 공간 해밀턴, 서울, 2010년 5월 16~28일.

— 2010년: 『벽에서 떨어져』 (Off the Wall). 5월 15~22일.

— 2011년: 『카탈로그』 (Catalog). 5월 9~15일. 관련 정보: 예일 대학교 미술 대학원 웹사이트, https://www.art.yale.edu /gdshow.

— 2014년: 『신사업』 (New Business). 4월 29일~5월 8일.

— 2019년: 『오늘 읽을거리』 (Today a Reader). 5월 11~20일. 논문 낭독 퍼포먼스: 2019년 5월 18일.

『우리의 예술―메비스 판 되르선』 (Our Art: Mevis & Van Deursen). 제26회 브르노 국제 그래픽 디자인 비엔날레 연계 전시회. 모라비아 갤러리 (Moravská galerie), 브르노, 2014년 6월 19일~10월 26일. 기획: 메비스 판 되르선, 모리츠 퀑 (Moritz Küng). 관련 정보: 비엔날레 웹사이트, http://www.26 .brnobienale.org/en/Exhibitions/MevisVanDeursen.

『율리아 보른―전시 제목』 (Julia Born: Title of the Show). 라이프치히 동시대 미술관 (Galerie für Zeitgenössische Kunst Leipzig), 2009년 10월 8일~11월 29일. 관련 정보: 미술관 웹사이트, https://gfzk.de/en/2009/inform-julia-born -title-of-the-show.

『이러면 좋지 않을까』 (Wouldn't It be Nice...). 제네바 동시대 미술 센터 (Centre d'Art Contemporain Genève), 2007년 10월 25일~12월 16일. 기획: 에밀리 킹 (Emily King), 카티아 가르시아안톤 (Katya García-Antón). 관련 정보: 미술관

웹사이트, https://centre.ch/en/exhibitions/wouldnt-it-be
-nice.

『인생사용법』. 문화역서울 284, 서울, 2012년 9월 13일~11월 4일.
기획: 김성원, 김상규, 정소익, 홍보라.

최근 그래픽 디자인 열기 (ORGD).

—　2018년: 『최근 그래픽 디자인 열기 2018』. 공간 41, 서울,
2018년 9월 13~30일. 기획: 김동신, 배민기, 양지은. 관련
정보: ORGD 웹사이트, http://orgd.org/2018.

—　2019년: 『모란과 게―최근 그래픽 디자인 열기 2019: 심우윤
개인전』. 원앤제이 갤러리, 서울, 2019년 8월 8~25일.
기획: 양지은, 김동신, 워크스. 관련 정보: ORGD
웹사이트, http://orgd.org/peony-and-crab-shim-woo
-yoon-solo-show.

—　2020년: 『최근 그래픽 디자인 열기 2020―최적 수행 지대』.
온라인, 2020년 12월 31일~2021년 1월 31일.
기획: 양지은, 워크스. 관련 정보: ORGD 웹사이트, http://
orgd.org/1592-2.

『투바이포 / 디자인 시리즈 3』 (2×4 / Design Series 3).
샌프란시스코 현대 미술관 (SFMoMA), 2005년 5월 13일~
11월 27일. 관련 정보: 미술관 웹사이트, https://www
.sfmoma.org/exhibition/2x4design-series-3.

한국타이포그라피학회 전시회.

—　제1회: 『시:시』. 한국디자인문화재단 갤러리 D+, 서울, 2010년
2월 1~10일.

— 제2회: 『이상한 책』. 서교예술실험센터, 서울, 2010년 9월
 7~12일.

— 제14회: 『만질 수 없는』. 온라인, 2020년 12월 8일~2021년
 2월 28일. 기획: 홍은주, 신해옥. 관련 정보: 전시
 웹사이트, http://www.k-s-t.org/contactless.

『화이트 큐브의 그래픽 디자인』 (Graphic Design in the White
 Cube). 제22회 브르노 국제 그래픽 디자인 비엔날레 연계
 전시회. 모라비아 갤러리 (Moravská galerie), 브르노, 2006년
 6월 13일~10월 15일. 기획: 페테르 빌라크 (Peter Bil'ak).

『W쇼─그래픽 디자이너 리스트』. 서울시립미술관 SeMA창고,
 서울, 2017년 12월 8일~2018년 1월 12일. 기획: 김영나,
 이재원, 최슬기. 관련 정보: 전시 웹사이트, http://wshow.kr.

『XS─영스튜디오 컬렉션』. 탈영역우정국, 서울, 2015년 10월
 1~31일. 주최: 계간 『그래픽』. 관련 정보: 탈영역우정국
 웹사이트, http://ujeongguk.com/xs-영스튜디오-콜렉션.

참고 문헌

김경균 외. 『교, 향―그래픽 심포니아』 (交, 향―Graphic
　　Symphonia). 전시 도록. 과천: '국립현대미술관, 2015년.
김광철, 편. 『그래픽』 34호 (2015년). 『XS―영스튜디오 컬렉션』
　　전시 도록을 겸한 특집호.
김동신, 워크스, 양지은, 편. 『모란과 게―심우윤 개인전 (최근
　　그래픽 디자인 열기 2019)』. 전시 도록. 서울: 프레스룸,
　　2019년.
김린, 김영나, 이재원, 최슬기, 편. 『그래픽』 41호 (2018년). 『W쇼―
　　그래픽 디자이너 리스트』 전시 도록을 겸한 특집호.
김성원 외. 『인생사용법』. 전시 도록. 서울:
　　한국공예디자인문화진흥원, 2012년.
김형진, 최성민. 『그래픽 디자인, 2005~2015, 서울―299개 어휘』.
　　서울: 일민문화재단/작업실유령, 2016년.
―　편. 『그래픽 디자인, 2005~2015, 서울』. 전시 도록. 서울:
　　일민미술관, 2016년.
던, 앤서니. 『헤르츠 이야기―탈물질 시대의 비평적 디자인』.
　　박해천, 최성민 역. 서울: 시지락, 2002년.
던, 앤서니 (Anthony Dunne), 피오나 래비 (Fiona Raby). 『공상적
　　모든 것―디자인, 픽션, 사회적 꿈꾸기』 (Speculative

Everything: Design, Fiction, and Social Dreaming).
매사추세츠주 케임브리지: MIT 출판부, 2013년.

도허티, 브라이언 (Brian O'Doherty).『화이트 큐브 내부―갤러리
공간의 이데올로기』(Inside the White Cube: The Ideology
of the Gallery Space). 샌타모니카: 래피스 프레스 (The Lapis
Press), 1986년.

록, 마이클.「작가를 밝히기 어려움」.『멀티플 시그니처』. 최성민,
최슬기 역. 파주: 안그라픽스, 2019년.

륄러르, 테레자 (Tereza Ruller), 이정은.「수행적 디자인에 관한
인터뷰」(Interview on Performative Design). 비메오
(Vimeo), 2017년 4월 25일 게재. https://vimeo.
com/214632879.

마우, 브루스 (Bruce Mau).『라이프 스타일』(Life Style). 런던:
파이던 (Phaidon), 2000년.

메비스, 아르만트 (Armand Mevis), 린다 판 되르선 (Linda van
Deursen), 폴 엘리먼 (Paul Elliman).『회고된 작업―메비스 판
되르선』(Recollected Work: Mevis & Van Deursen).
암스테르담: 아르티모 (Artimo), 2005년.

모레티, 프랑코 (Franco Moretti).『멀리서 읽기』(Distant
Reading). 런던: 버소 (Verso), 2013년.

박하얀, 양민영, 편.『바우야!놀자―집놀이..한글.활자춤』. 파주:
파주타이포그래피배곳, 2017년.

빌라크, 페테르 (Peter Bil'ak), 편.『화이트 큐브의 그래픽 디자인』
(Graphic Design in the White Cube). 전시 도록. 브르노:
모라비아 갤러리 (Moravská galerie), 2006년. 빌라크의

기획자 서문은 타이포테크 (Typotheque) 웹사이트에도 실려 있다. https://www.typotheque.com/articles/graphic _design_in_the_white_cube.

보른, 율리아 (Julia Born). 『전시 제목』 (Title of the Show). 전시 도록. 베를린: 요비스 페어라크 (Jovis Verlag), 2009년.

수에다, 존 (Jon Sueda), 편. 『가능한 모든 미래』 (All Possible Futures). 전시 도록. 런던: 베드퍼드 프레스 (Bedford Press), 2014년.

슬로보다, 미할 (Michal Sloboda). 「기대할 (그리고 피할) 그래픽 디자인 경향—트렌드 리스트 제공」 (Graphic Design Trends to Look for [and Avoid], Courtesy of Trend List). 『이츠 나이스 댓』 (It's Nice That), 2020년 1월 6일 게재. https:// www.itsnicethat.com/features/trend-list-graphic-design -trends-2020-preview-of-the-year-2020-opinion-060120.

양지은, 편. 『ORGD 2020』. 전시 도록. 서울: 프레스룸, 2021년.

와일드, 로레인 (Lorraine Wild). 「렌조 피아노와 투바이포의 전시회」 (Exhibitions by Renzo Piano and 2×4). 『디자인 업저버』 (Design Observer), 2005년 4월 7일 게재. https:// designobserver.com/feature/exhibitions-by-renzo-piano -and-2x4/3517.

최성민, 편. 『타이포잔치 2013—슈퍼텍스트』. 전시 도록. 서울: 안그라픽스, 2013년.

콥사, 맥신 (Maxine Kopsa) 외. 『더치 리소스—협업을 통한 그래픽 디자인 연습』 (Dutch Resource: Collaborative Exercises in Graphic Design). 암스테르담: 팔리즈 (Valiz), 2005년.

킹, 에밀리 (Emily King), 카티아 가르시아안톤 (Katya García-Antón), 크리스티안 브렌들레(Christian Brändle), 편. 『이러면 좋지 않을까ㅡ미술과 디자인에서 공상』(Wouldn't It Be Nice…: Wishful Thinking in Art and Design). 전시 도록. 취리히: JRP 링이어 (JRP Ringier), 2008년.

포이너, 릭 (Rick Poynor). 「메비스 판 되르선ㅡ한심한 회고, 재활용된 디자인」(Mevis and Van Deursen: Rueful Recollections, Recycled Design). 『디자인 업저버』(Design Observer), 2005년 6월 3일 게재. https://designobserver .com/feature/mevis-and-van-deursen-rueful-recollections -recycled-design/3427.

하다르, 요탐 (Yotam Hadar). 『리딩 폼스』(Reading Forms). 블로그. 2012~4년. https://readingforms.com.

홍은주, 신해옥, 편. 『CA』254호 (2021년 1~2월 호). 『만질 수 없는』전시 도록을 겸한 특집호.

유령작업실 2
누가 화이트 큐브를 두려워하랴—
그래픽 디자인을 전시하는 전략들

작업실유령 발행
1판 1쇄 발행 2022년 2월 28일
1판 2쇄 발행 2023년 11월 15일

지은이: 최성민, 최슬기 디자인: 슬기와 민
편집: 워크룸 제작: 세걸음

워크룸 프레스
03035 서울시 종로구 자하문로19길 25, 3층
workroompress.kr

문의
전화 02-6013-3246 팩스 02-725-3248
workroom-specter.com
wpress@wkrm.kr

ISBN 979-11-89356-68-2 04600
ISBN 979-11-89356-38-5 (세트)
16,000원